HIDDEN MODELS AND SCULPTORS

H.m.s.

幻想模型世界 克蘇魯神話

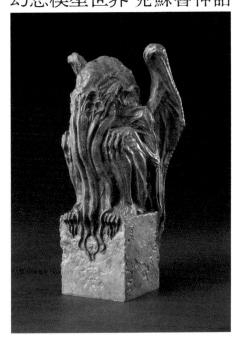

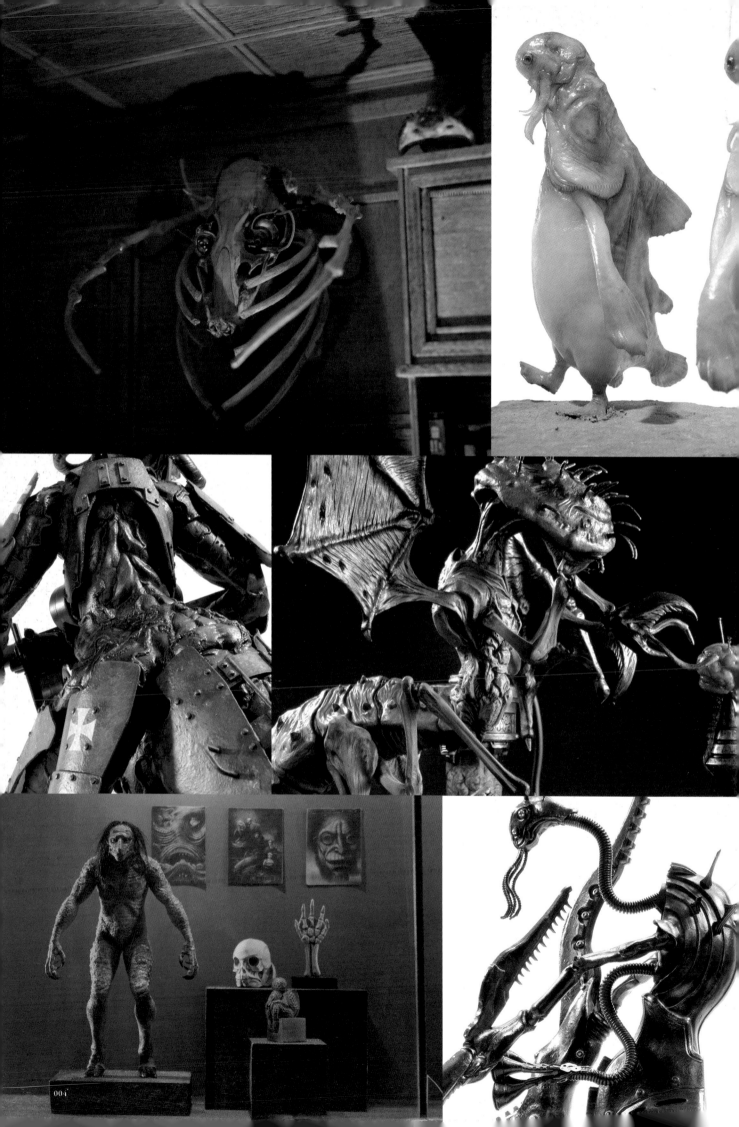

H.M.S 克蘇魯神話 CONTENTS

HIDDEN MODELS AND SCULPTORS

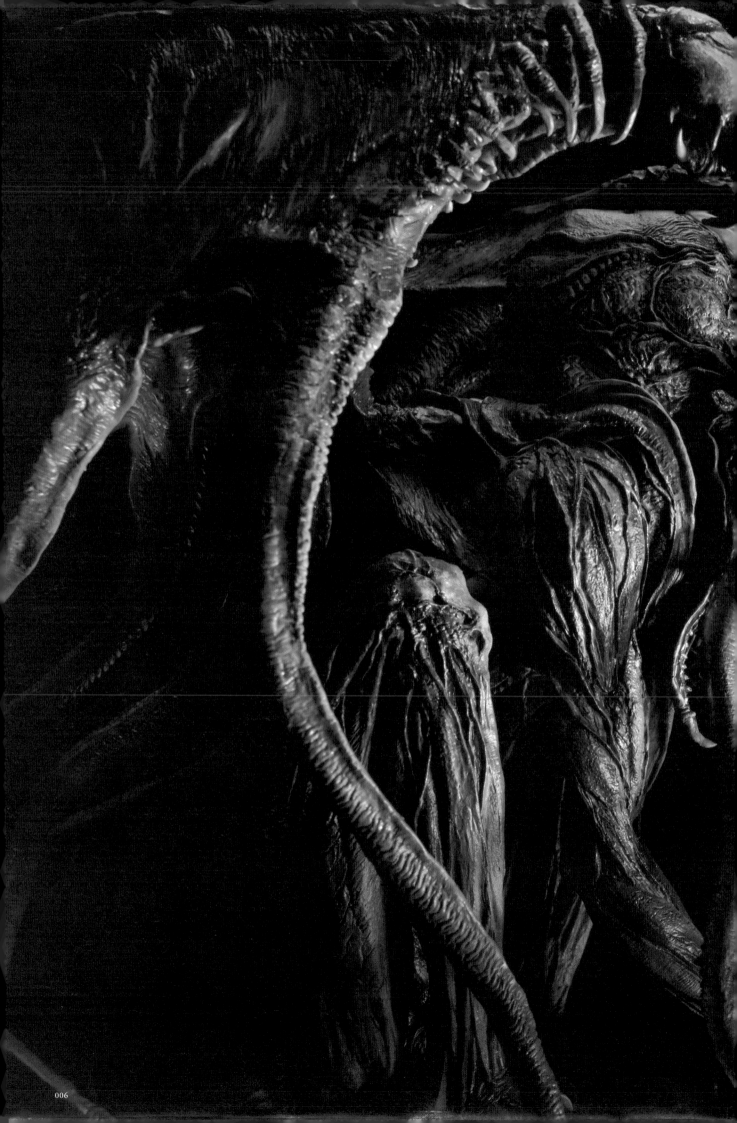

特集　*Cthulhu Mythos*

克蘇魯神話

充滿混沌和瘋狂的宇宙恐怖盛宴。

　　霍華・菲力普・洛夫克拉夫特是19世紀末出生於羅德島州普洛威頓斯的一位小說家。雖然他生前是一位籍籍無名的作家，但是因為有人在他逝世之後，將其在短短46年的人生裡運用怪異、奇幻，還有時空、異次元等科幻元素創造的小說，集結成一系列的作品出版而再次受到世人的評價並且獲得肯定。最終更融合奧古斯特・德雷斯等一眾好友的各自解讀，彙整成一套人稱「克蘇魯神話」的體系。而從這個體系形成的世界觀，由許多受其作品影響的創作者承襲共有，即便如今仍持續擴大拓展中。

　　這次「H.M.S.幻想模型世界」特輯邀請了10位藝術家，以「克蘇魯神話」為主題創造立體作品，展現這個即便大家沒有閱讀過原著小說，但只要對造型有興趣就略有所聞的世界觀。內容包括遙遠太古的地球舊日支配者、來自外太空的異形諸神、超越時空的存在，以及這些角色的從僕怪物，還有在社會背後暗地活躍、期待邪神復活的邪教徒。「克蘇魯神話」除了是一個故事，還是一個擁有迷人角色的寶庫，豐富了創作者的想像力。究竟參與這次雜誌創作主題的藝術家會以甚麼樣的風格，向大家展現這些洛夫克拉夫特的後裔子嗣？

Cthulhu (2023)

scratch build Cthulhu (2023) modeled&discribed by Keisuke YONEYAMA

拉萊耶是一座沉沒在南緯47度9分、西經126度43分海底的城市，而沉睡其中的遠古邪神克蘇魯出現於人類誕生之前，並且統治當時的地球。

本篇作品為克蘇魯，亦是「克蘇魯神話」的代表性角色。創作者為米山啓介，他不但是一位生物設計師，還是一位插畫家，在兩個領域都有豐富的創作。這件同時刊登於本刊封面的作品，原是由米山啓介自己製作原型的GK套件，並且曾為了在國外展示重新檢視設計，然而配合這次的企劃拍攝又再一次修改升級。米山啓介風格獨特的生物設計手法，讓作品展現更清晰強烈的世界觀。

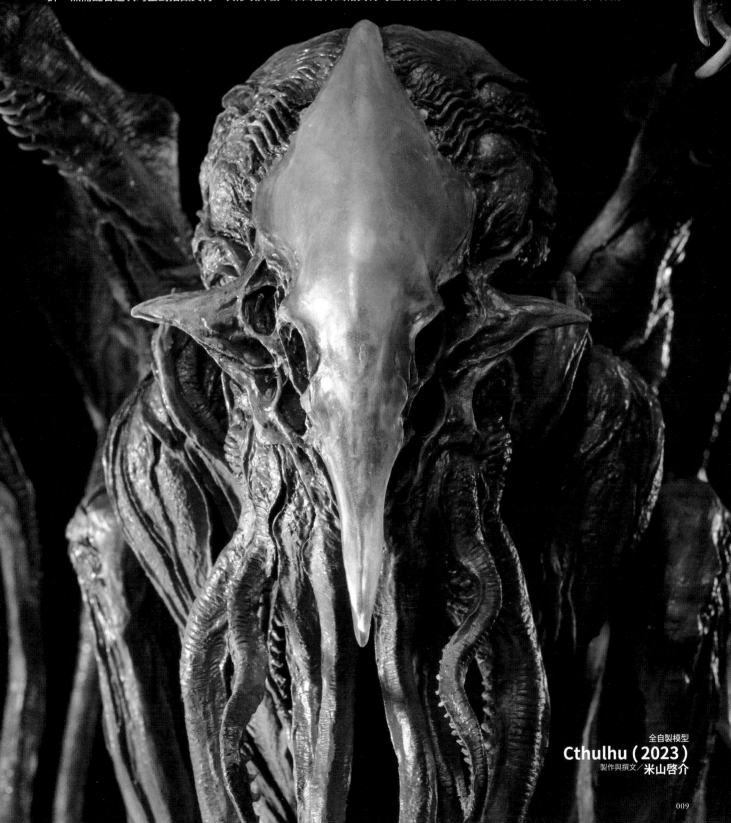

全自製模型
Cthulhu（2023）
製作與撰文／米山啓介

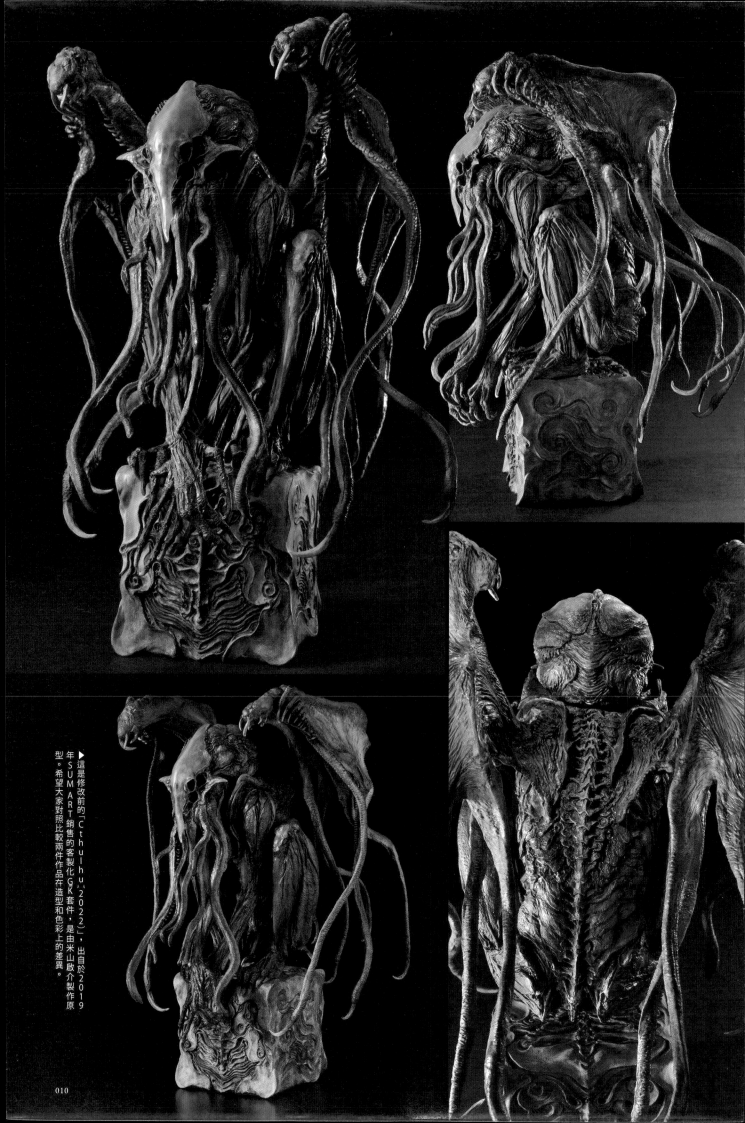

▶這是修改前的「Cthulhu 2022」，出自於2019年SU MART銷售的客製化GK套件，是由米山啟介製作原型。希望大家對照比較兩件作品在造型和色彩上的差異。

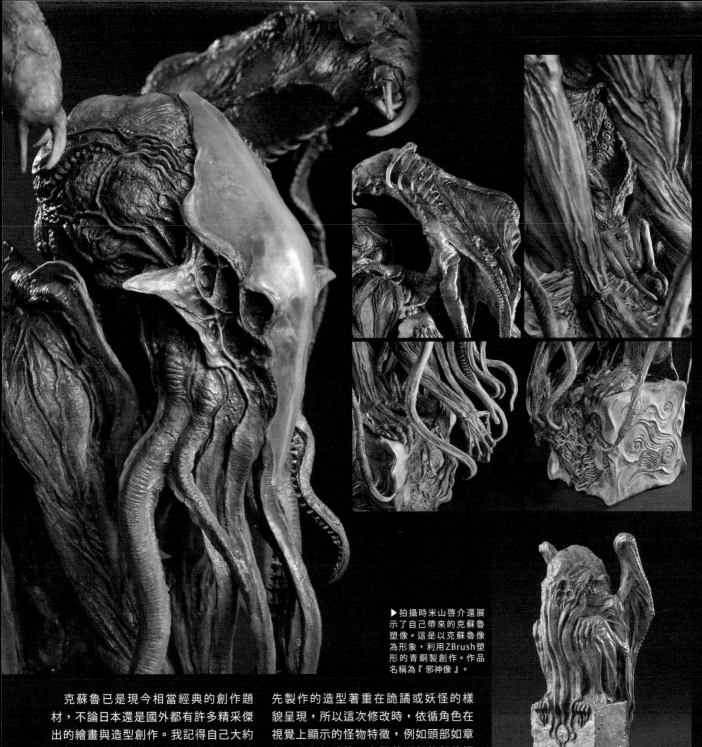

▶拍攝時米山啓介還展示了自己帶來的克蘇魯塑像。這是以克蘇魯像為形象，利用ZBrush塑形的青銅製創作。作品名稱為『邪神像』。

　克蘇魯已是現今相當經典的創作題材，不論日本還是國外都有許多精采傑出的繪畫與造型創作。我記得自己大約是在20年前深陷於克蘇魯的魅力，那時因為看了生物藝術家Nottsuo的官網，網頁上超酷的插畫和造型帶給我極大的震撼。

　從那時起到最近我一直都有很多機會可以製作克蘇魯的造型，而這次的作品原本是人偶廠商SUM ART銷售的GK套件，為了在國外展示進一步客製化修改的版本。這次最初的想法是將其稍微整理後帶來參與企劃拍攝，但是一旦動手稍微修改幾處不滿意的地方後，就不知不覺沉迷其中而變成大幅改造，結果最終成了1.8版本的作品。在設計方面，原

先製作的造型著重在詭譎或妖怪的樣貌呈現，所以這次修改時，依循角色在視覺上顯示的怪物特徵，例如頭部如章魚、長有翅膀等，在覆蓋頭部的部件裡融合了烏賊的樣貌，並且刻意在作品中隱約散發出外星生物的氣息或是某種生物的氛圍。

　類似翅膀的部分，從銷售的版本經過大幅演進，增加了許多的細節，修改成如獨立捕食器官的外套造型。觸手不但增加了數量，還延伸了長度。

　老實說我覺得還有無數不到位以及不滿意的部分，然而隨著持續地修改調整，腦海中就會不斷湧現更多的新想法，不禁讓我有種感覺，難道這就是克蘇魯邪神所施展的魔力？

米山啓介（Keisuke YONEYAMA）
　以造型師、生物設計師和插畫家的身分活躍於各領域，同時還以GK套件設計師「OBSCULPT」之名從事各項創作。

Deep Ones

scratch build Deep Ones
modeled&discribed by Shou YAMOTO

　"深潛者"是居住在海底城市的水陸兩棲種族，崇拜克蘇魯。他們與人類生下的後代如常人生活，但最終依舊會回歸海底。

　山本翔透過細膩的造型，詮釋以各種生物為題材的創作，表現生命的頑強和脆弱。這次他依舊透過自己獨特的設計風格，將來自海底的邪惡種族化為立體的形象。本件作品以巧妙的平衡表現出悚然又可愛的氛圍，可說是展現了山本翔的設計精髓。

全自製模型
Deep Ones (深潛者)
製作與撰文／**山本 翔**

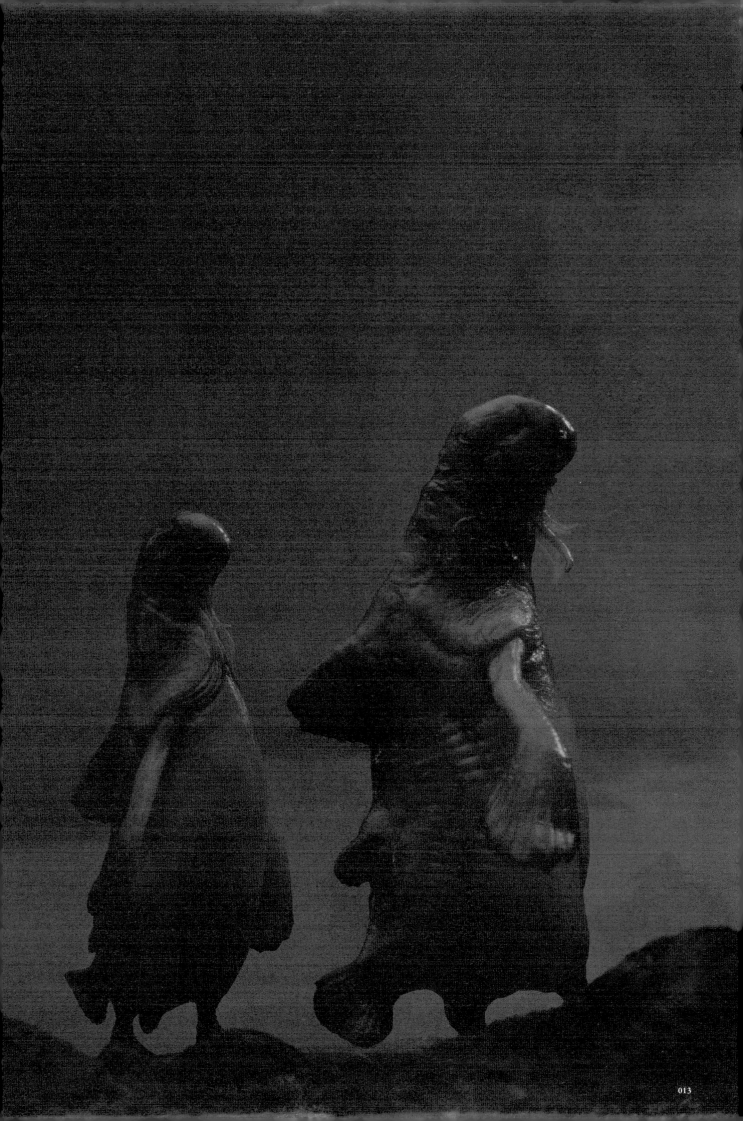

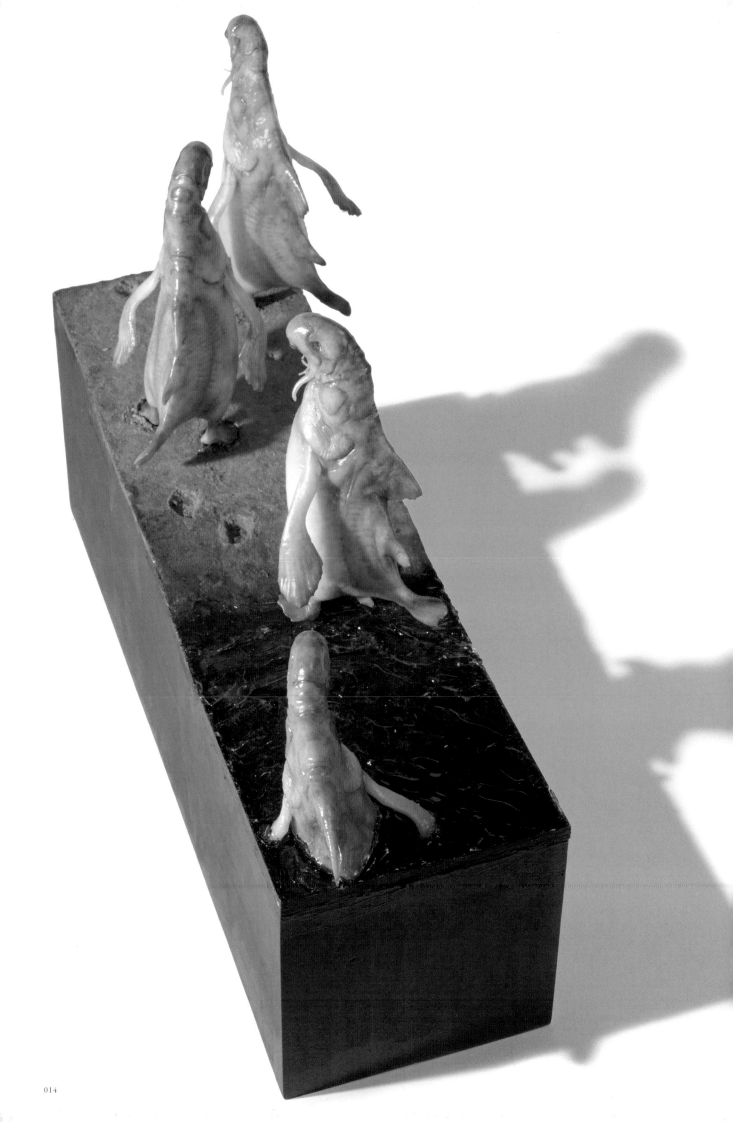

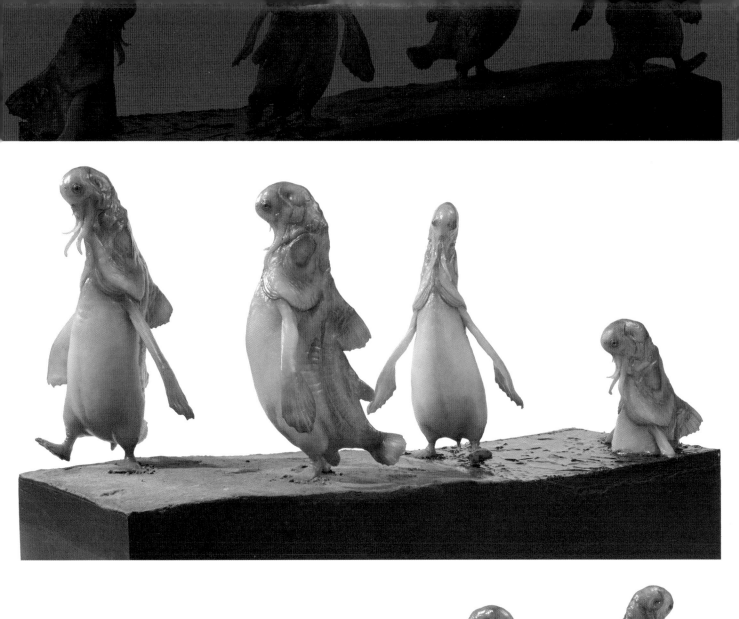
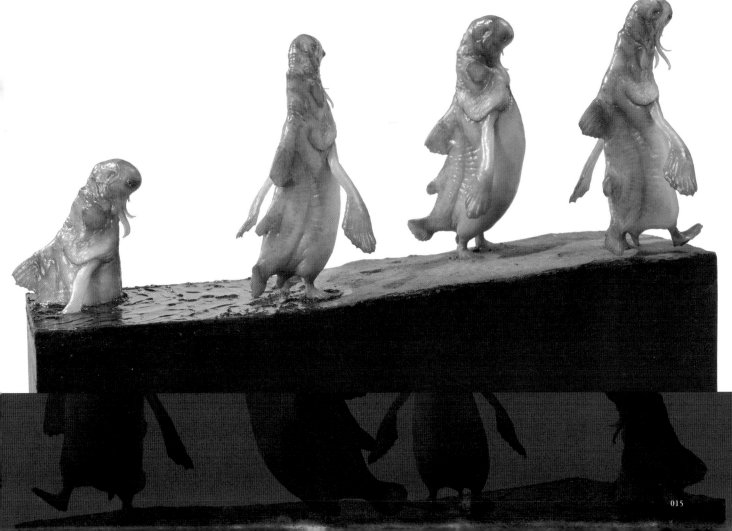

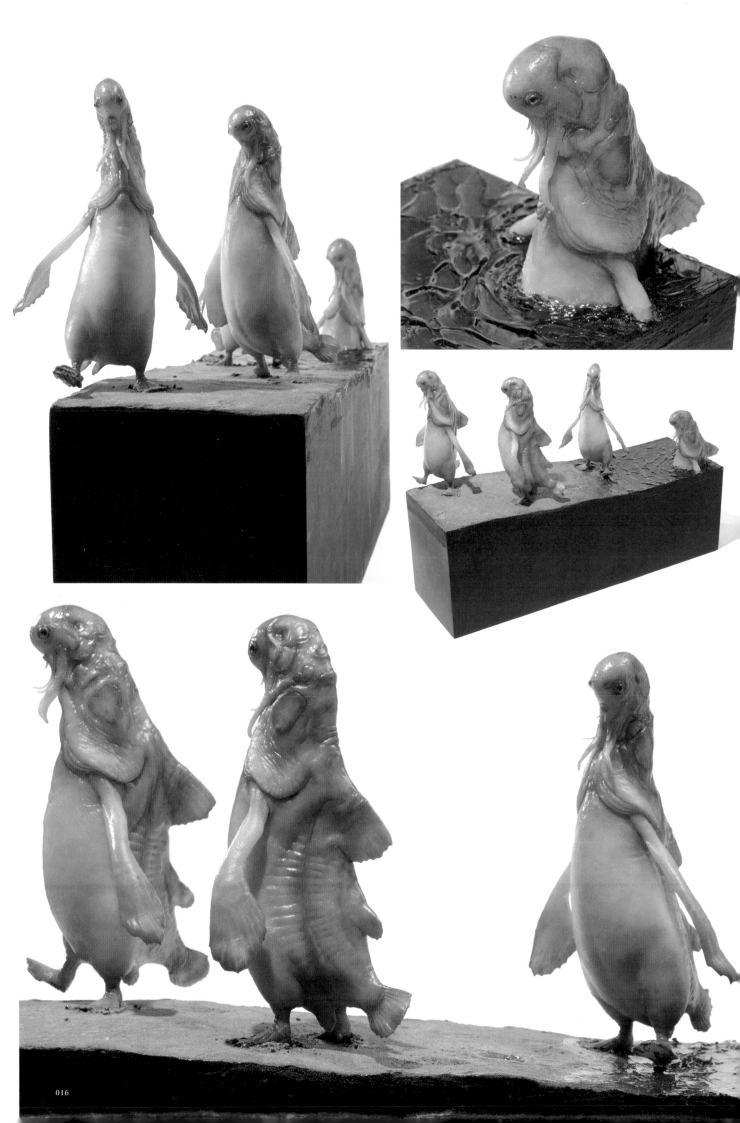

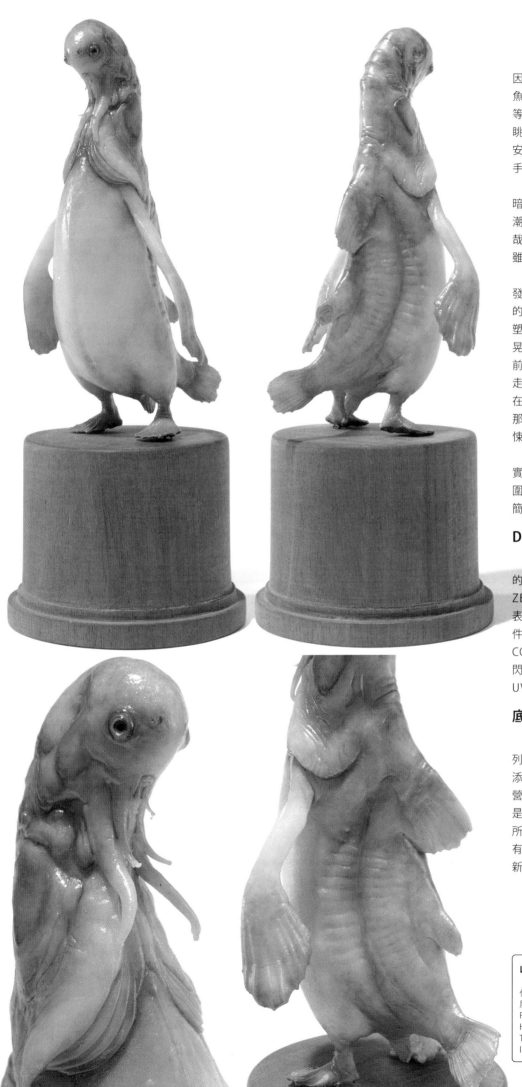

我會選擇這個角色不是因為牠們殘暴可怕,而是魚類令人難受(腥味等)等生理上的不舒服,還有眺望夜晚大海時帶來的不安,這些感受驅使我想動手創作。

我透過微縮模型表現黑暗大海一波一波襲來的浪潮,這個想法來自志賀直哉的作品『暗夜行路』,雖然在內容上沒有相關。

我希望在設計上同時散發出滑稽呆萌和詭譎怪異的氛圍,在姿態表現上也塑造成走路步伐不俐落,晃動巨大身體、左右搖擺前進的模樣。看似可愛的走路姿勢,但當成群出現在月亮照射的夜晚大海,那幅景象總令人感到毛骨悚然。

底座的部分並非描繪真實情景,而是著重整體氛圍的呈現,以最少的元素簡單設計。

Deep Ones

因為我想讓他們以不同的姿勢成群出現,所以用ZBrush造型後,再用3D印表機列印出替換姿勢的零件,塗裝則多使用CITADEL COLOUR塗料。眼睛描繪出閃閃發亮的色調後,再用UV膠製作角膜的部分。

底座部分

水的表現運用3D印表機列印出造型,再用輔助劑添加波紋,並且用舊化膏營造出溼答答的地面。這是我首次嘗試微縮模型,所以和看單件生物造型時有很大的不同,是一種全新的體驗。

山本 翔(Shou YAMOTO)
主要從事生物題材的造型創作,並且在日本國內外的展覽展出作品,也持續參與Wonder Festival等活動。
HP sho-yamamoto.com
Twitter @shoyamamoto_
Instagram sho_yamamoto_

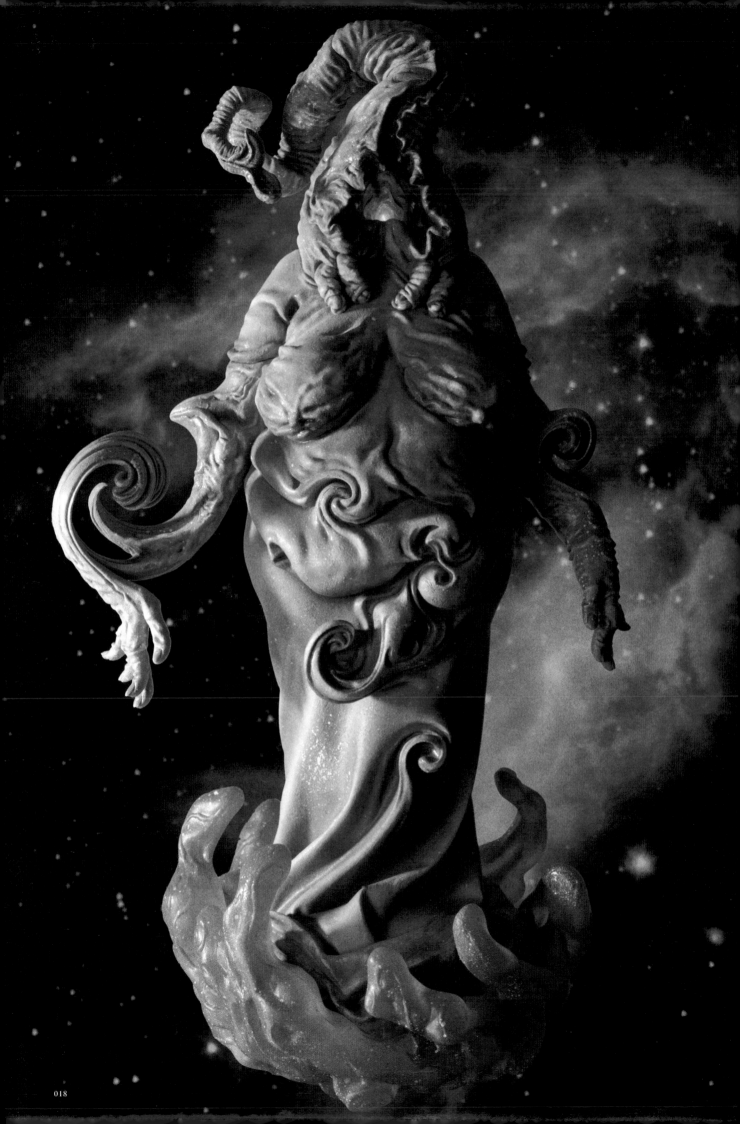

Bloated Woman

scratch build Bloated Woman
modeled&discribed by
Ikkei JITSUKATA
(KLAMP STUDIO)

全自製模型
腫脹之女
製作與撰文／**實方一渓**
（隸屬**KLAMP STUDIO**）

外神的使者奈亞拉托提普，可謂是克蘇魯神話中的最強詐欺師，具有可以出現在各種時間與空間的神性，不愧擁有"千面之神"的稱號，會化身成各種形態執行外神的意志。

實方一渓自認喜歡胖墩墩的角色，因此將如此變化多端的奈亞拉托提普，塑造成其中一個化身，正是本件立體作品腫脹之女。這是克蘇魯神話相關人物中，相對來說少數較立體的角色，而實方一渓以關鍵描述「有五張嘴和無數觸手的腫脹女性」為基礎，變化出這次的設計。希望大家細細品味其難以捉摸又毛骨悚然的樣貌，還有以宇宙外太空為概念的色調表現。

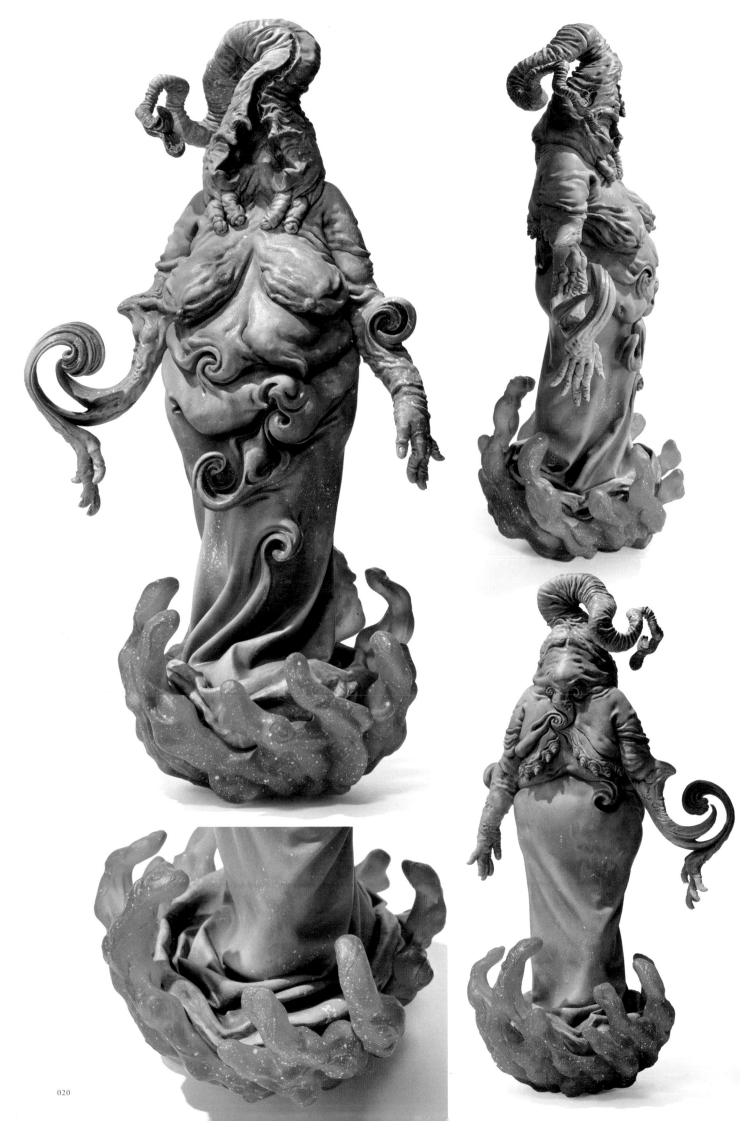

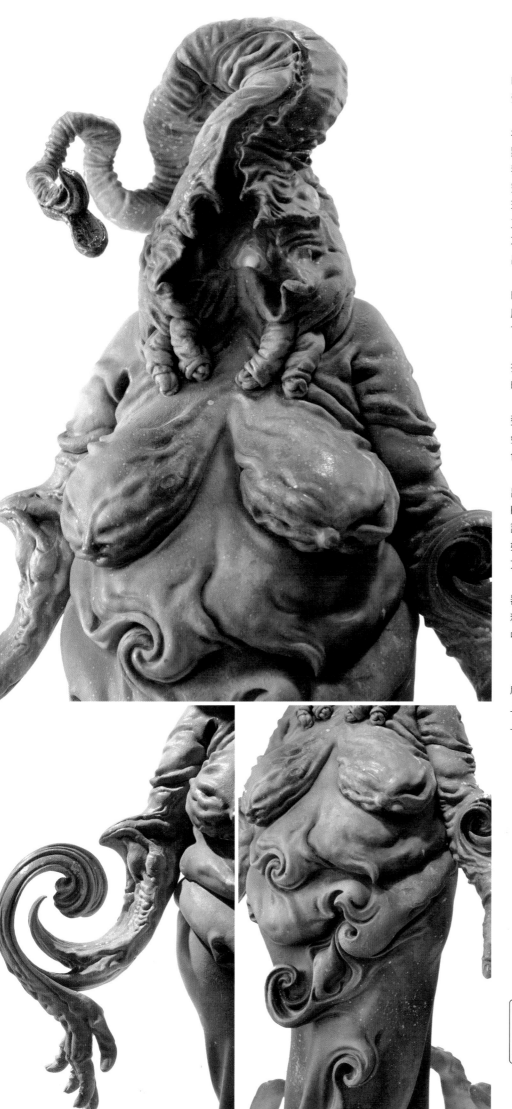

克蘇魯神話是我曾經想要嘗試的題材，因此我非常開心這次能夠受到這個企劃的邀約。

儘管我已經看過多部源自克蘇魯神話概念的B級恐怖片，但是卻一點也不了解詳細的故事內容，所以我特別購買了圖解說明書，好好研究了故事中的角色人物。結果我發現裡面有一個神祇「腫脹之女」，正是我非常喜愛的胖角色，所以這次我嘗試以自己的詮釋設計並製作出書中描述的腫脹之女。

原型製作主要運用了ZBrush，列印後整體再用環氧樹脂補土和研磨機修改。其身上各處的漩渦代表了時間和空間的扭曲。

塗裝部分因為腫脹之女是奈亞拉托提普的化身，人稱統治全宇宙的外神，所以以宇宙為意象上色。

底座以宇宙的靄霧為形象，將原型翻模並製成透明樹脂模型後，重疊塗上透明類的塗料，再以潑濺上色的方式呈現繁星散落的模樣。

當我正苦思要如何將本體表現出宇宙般的塗裝時，我從所屬的KLAMP STUDIO山口代表口中聽說有一種大理石浮水畫，而決定一如既往地且走且行，嘗試這種上色方法。

大理石浮水畫是指將水倒入容器，再於水面滴入各種顏色的塗料，然後將要上色的物品放入水中，沒想到上色效果比我預期得好（琺瑯漆比硝基漆更容易操作）。

因此我將大理石浮水畫上色當成底色，再用噴筆或畫筆薄薄重疊上色，接著和底座一樣，也用潑濺上色的方式添加點點繁星即完成。

實方一渓（Ikkei JITSUKATA）
隸屬KLAMP STUDIO的人偶原型師。以「怪奇造形堂」的店名在Wonder Festival等活動銷售作品。

米·戈又名"猶格斯使者",是自古為了尋求礦物資源飛來地球的外太空生命體,具有高等智慧,外觀形似甲殼類動物,其生態類似菌類。

Spitters_kushibuchi原本就是克蘇魯神話的信徒,這次選擇了仕洛大克拉大特『暗夜低語者』一書中第一次出現的角色米·戈。本件作品最令人印象深刻的部分是他將裝有大腦的圓柱狀容器,還有米·戈在洞窟中詭異蠕動的樣子,結合成如小裝飾般的創作。

全自製模型
米·戈
製作與撰文／**Spitters_kushibuchi**

scratch built Mi-go
modeled&discribed by Spitters_kushibuchi

MI-GO

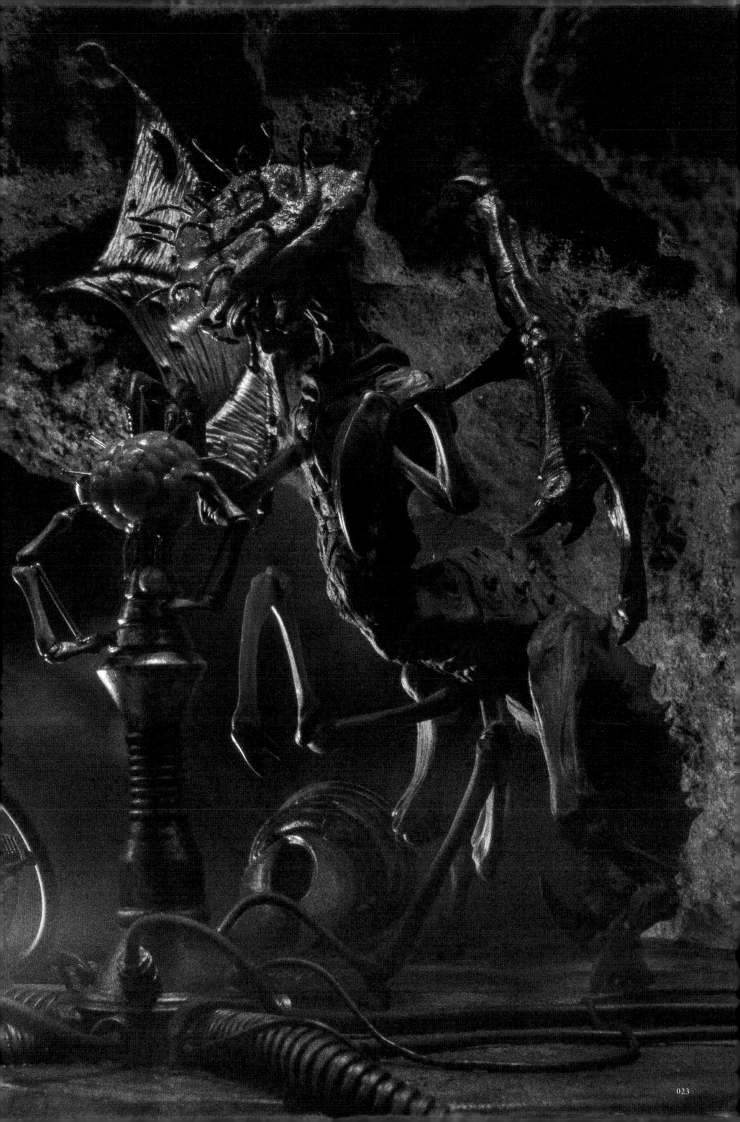

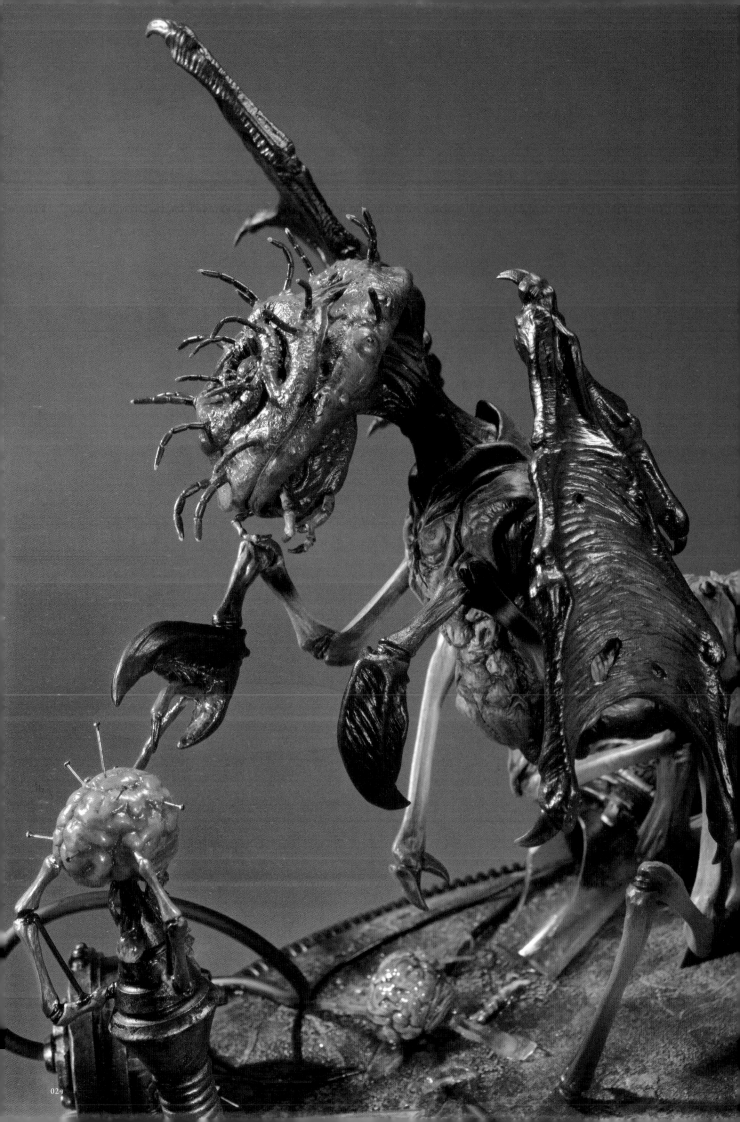

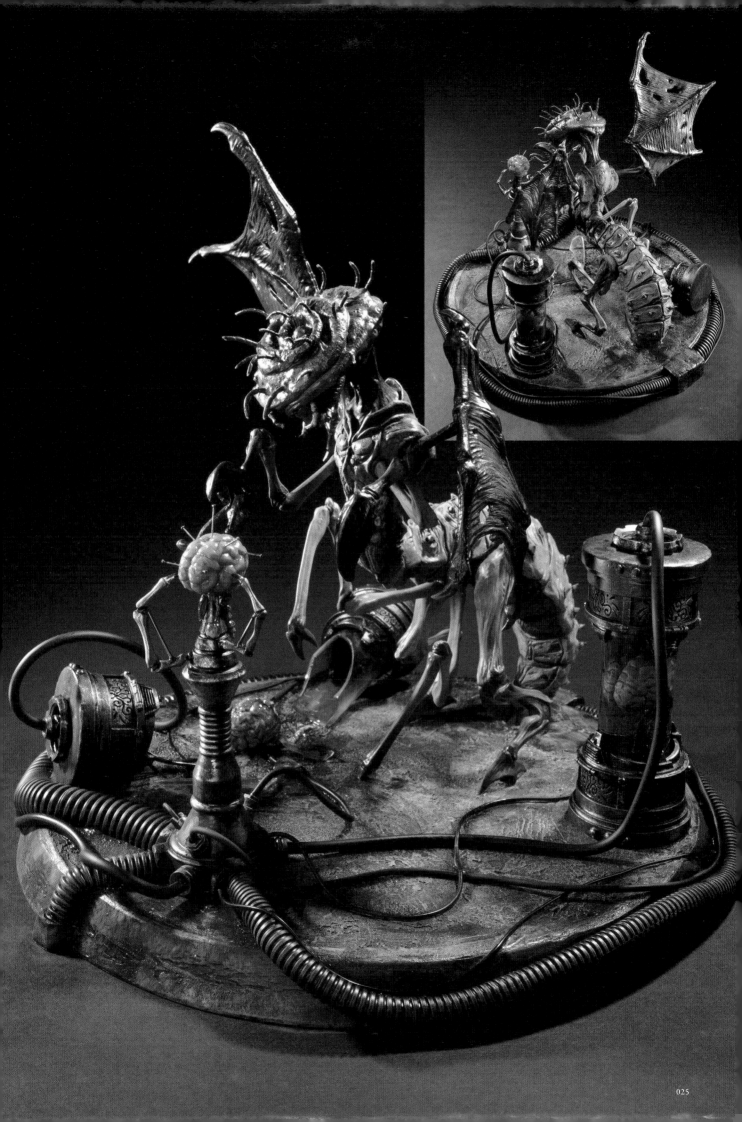

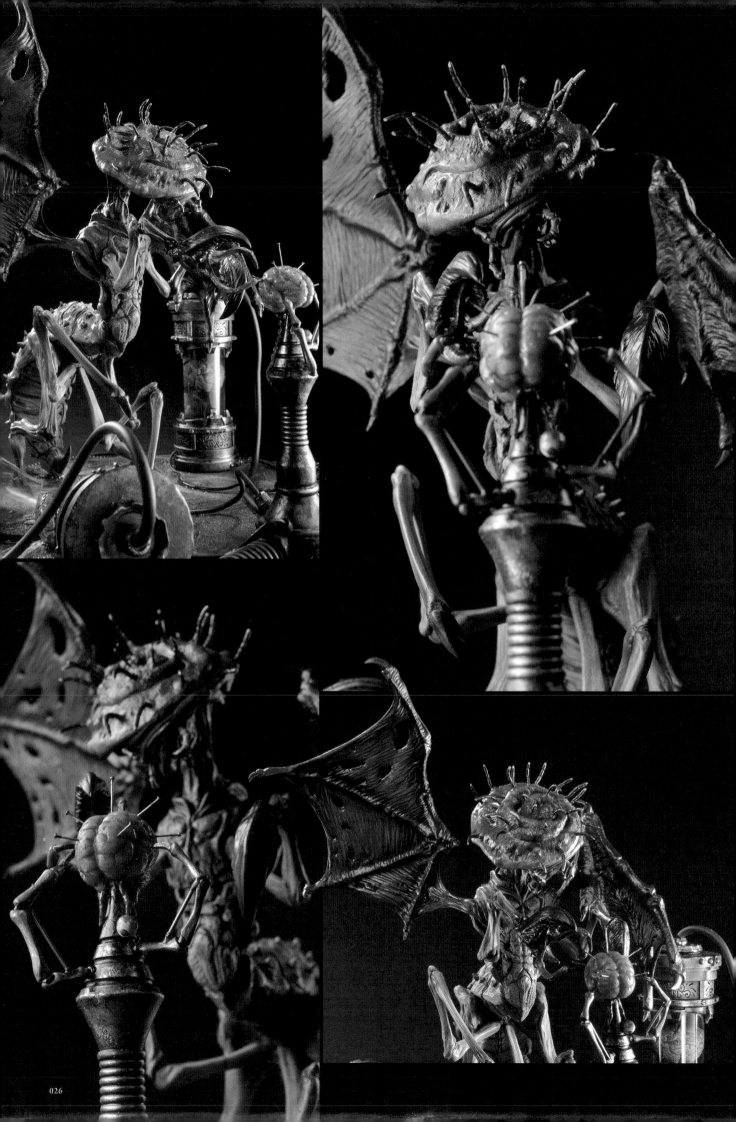

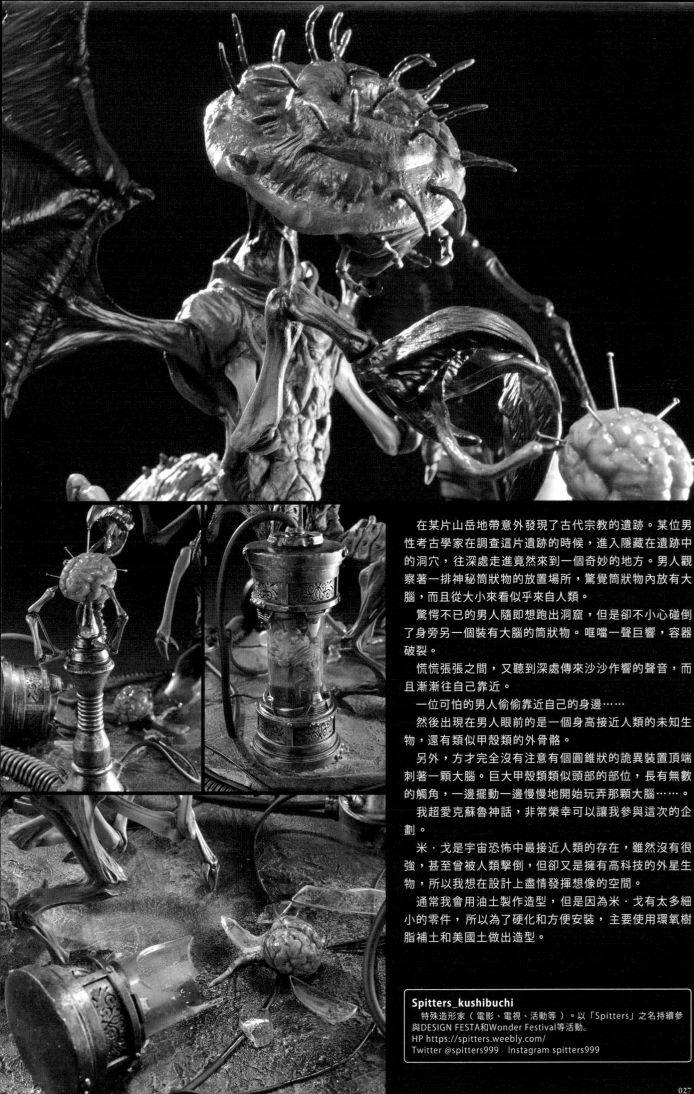

在某片山岳地帶意外發現了古代宗教的遺跡。某位男性考古學家在調查這片遺跡的時候，進入隱藏在遺跡中的洞穴，往深處走進竟然來到一個奇妙的地方。男人觀察著一排神秘筒狀物的放置場所，驚覺筒狀物內放有大腦，而且從大小來看似乎來自人類。

驚愕不已的男人隨即想跑出洞窟，但是卻不小心碰倒了身旁另一個裝有大腦的筒狀物。喔噹一聲巨響，容器破裂。

慌慌張張之間，又聽到深處傳來沙沙作響的聲音，而且漸漸往自己靠近。

一位可怕的男人偷偷靠近自己的身邊⋯⋯

然後出現在男人眼前的是一個身高接近人類的未知生物，還有類似甲殼類的外骨骼。

另外，方才完全沒有注意有個圓錐狀的詭異裝置頂端刺著一顆大腦。巨大甲殼類似頭部的部位，長有無數的觸角，一邊擺動一邊慢慢地開始玩弄那顆大腦⋯⋯。

我超愛克蘇魯神話，非常榮幸可以讓我參與這次的企劃。

米・戈是宇宙恐怖中最接近人類的存在，雖然沒有很強，甚至曾被人類擊倒，但卻又是擁有高科技的外星生物，所以我想在設計上盡情發揮想像的空間。

通常我會用油土製作造型，但是因為米・戈有太多細小的零件，所以為了硬化和方便安裝，主要使用環氧樹脂補土和美國土做出造型。

Spitters_kushibuchi
特殊造形家（電影、電視、活動等）。以「Spitters」之名持續參與DESIGN FESTA和Wonder Festival等活動。
HP https://spitters.weebly.com/
Twitter @spitters999　Instagram spitters999

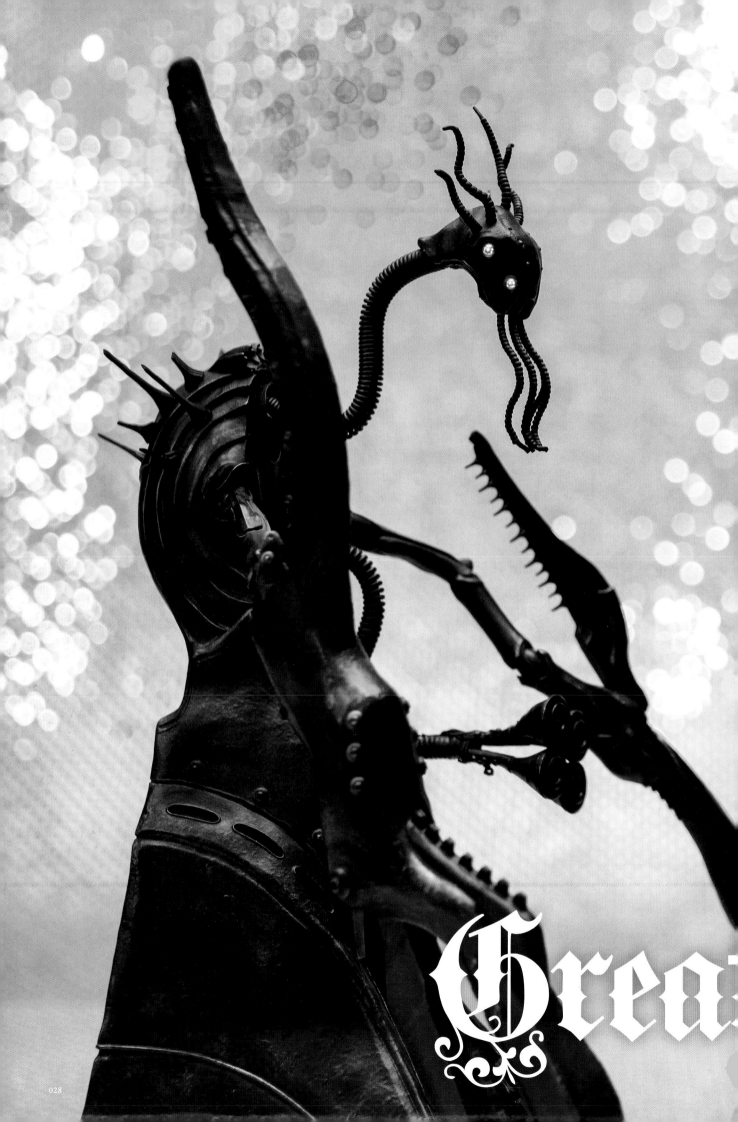

Grea

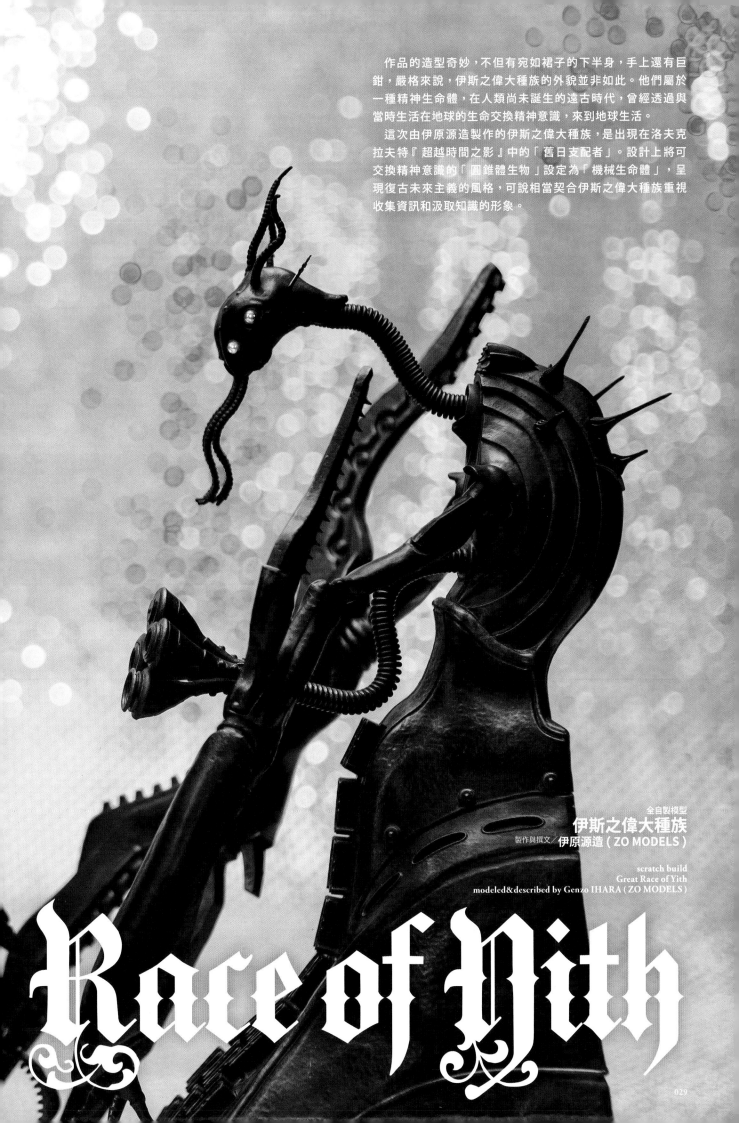

作品的造型奇妙，不但有宛如裙子的下半身，手上還有巨鉗，嚴格來說，伊斯之偉大種族的外貌並非如此。他們屬於一種精神生命體，在人類尚未誕生的遠古時代，曾經透過與當時生活在地球的生命交換精神意識，來到地球生活。

這次由伊原源造製作的伊斯之偉大種族，是出現在洛夫克拉夫特『超越時間之影』中的「舊日支配者」。設計上將可交換精神意識的「圓錐體生物」設定為「機械生命體」，呈現復古未來主義的風格，可說相當契合伊斯之偉大種族重視收集資訊和汲取知識的形象。

全自製模型
伊斯之偉大種族
製作與撰文／**伊原源造（ZO MODELS）**

scratch build
Great Race of Yith
modeled&described by Genzo IHARA (ZO MODELS)

Race of Yith

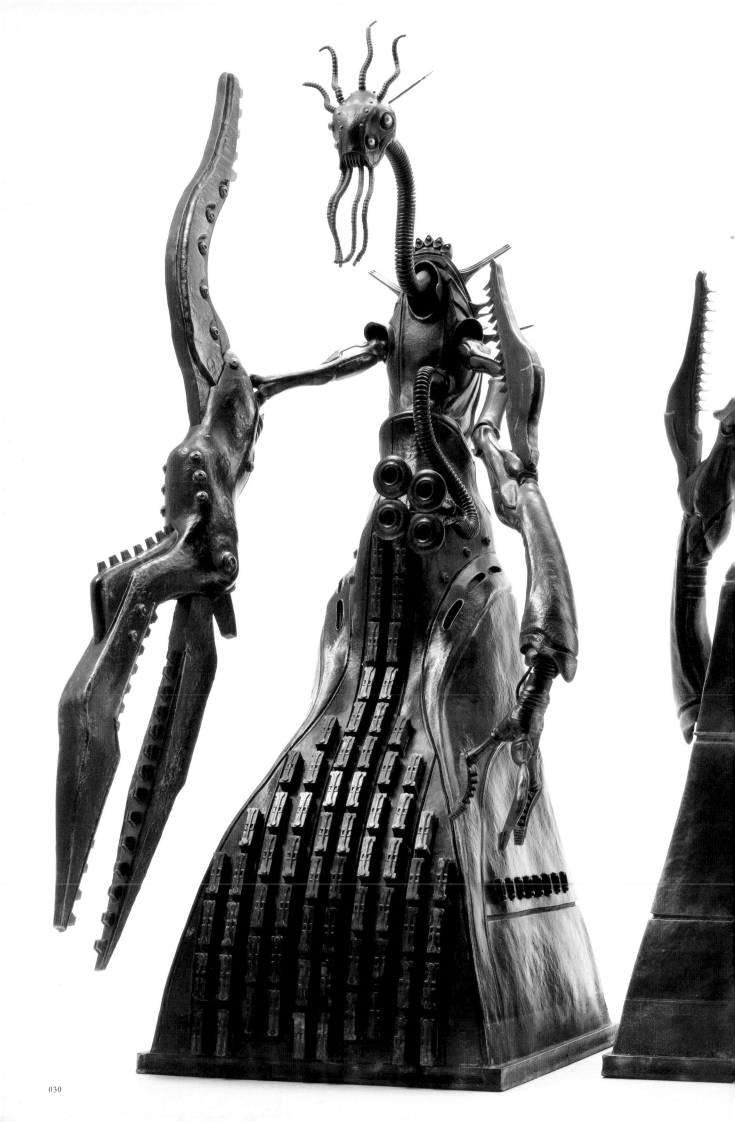

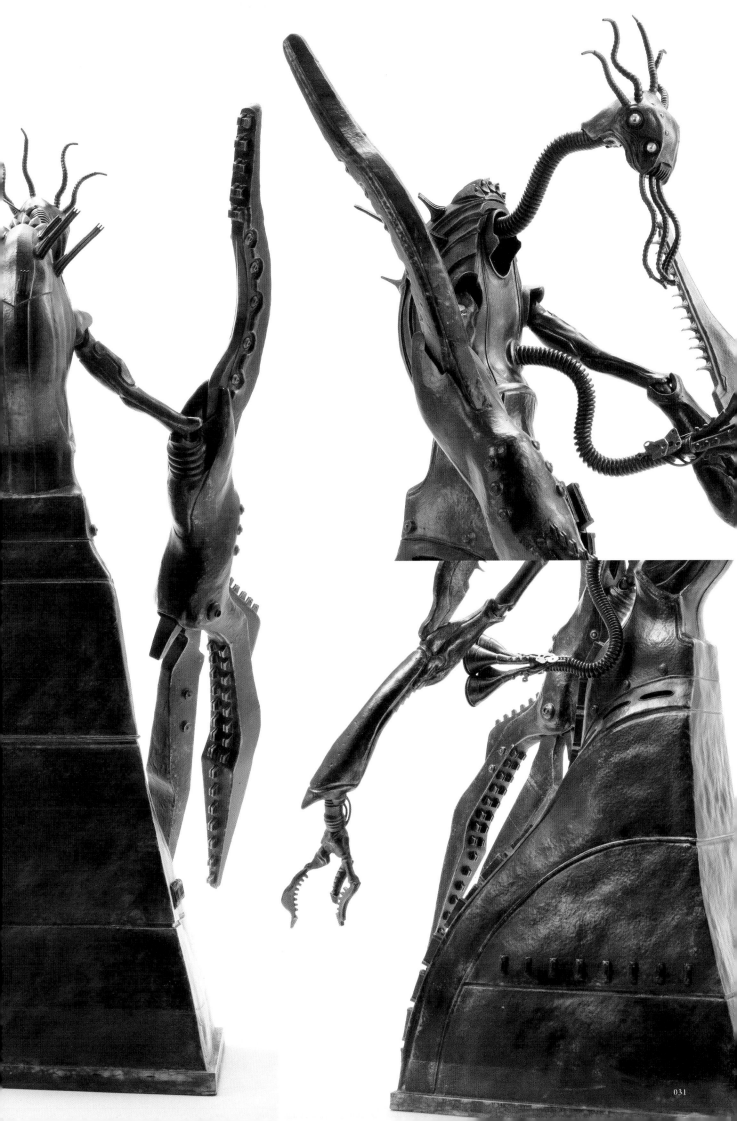

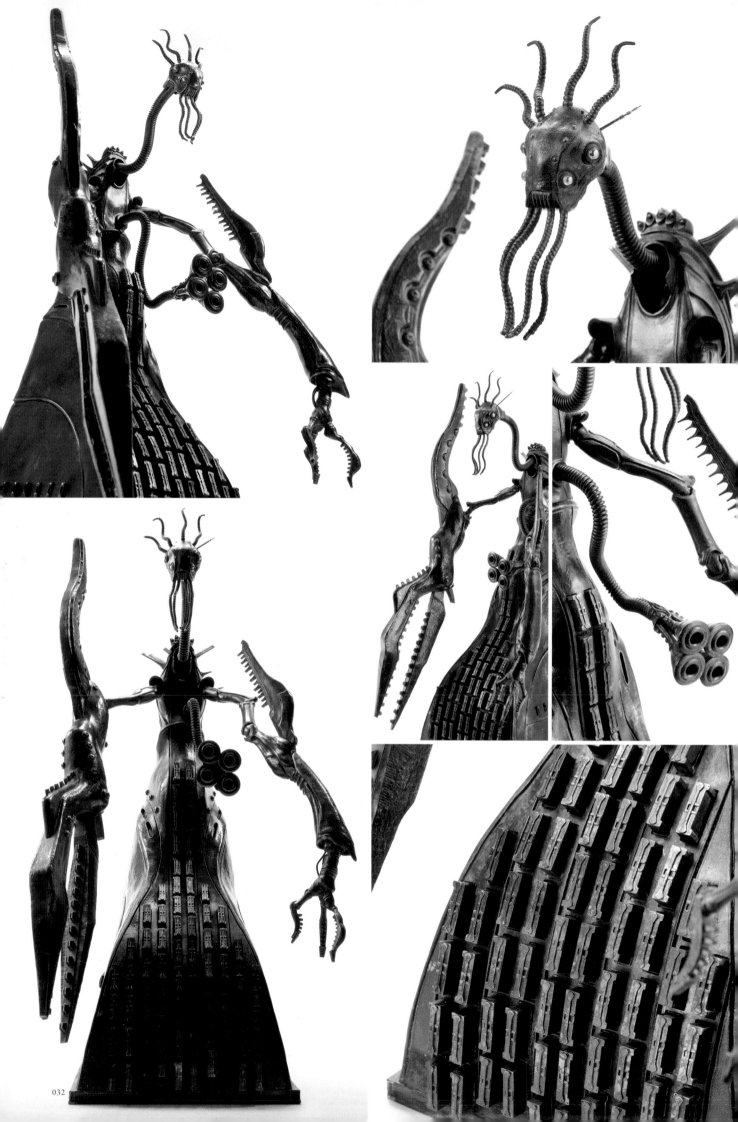

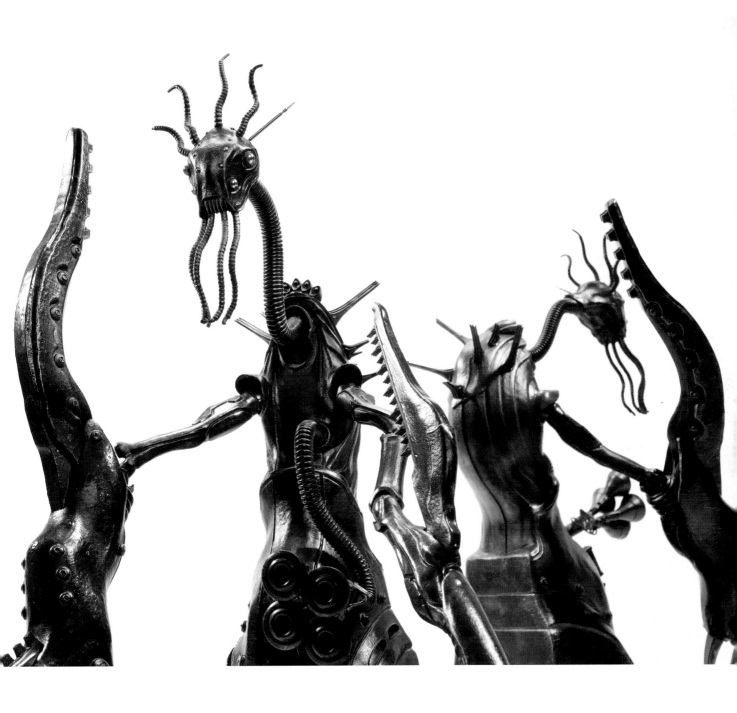

伊原源造（Genzo IHARA）

人物模型製作公司ZO MODELS的代表。另外，曾以造型師的身分擔任橫山宏、竹谷隆之的助手，也曾從事電影相關的造型物、各種商業原型和模型雜誌作品範例等工作。

這次因透過參與克蘇魯神話特輯的機會，創作了「舊日支配者」的獨立種族「伊斯之偉大種族」。

作品設定沒有實體的「精神生命體」在好幾億年前來到地球且蓬勃發展，為了有寄生的「容器」轉移在機械身上，形成「機械生命體」的模樣。

設計時參考了至今公開過的插畫，試圖展現我個人喜歡的50～60年代復古未來風格，且想藉由伊斯之偉大種族擁有高等智慧的角色特質，表現「高雅」和「神聖」的氣質。

在身體線條上，想表現出曲線美，雙臂如昆蟲和甲殼類一樣細長，右手臂的鉗子則充滿蒸氣龐克的風格，並且設計得較巨大，形成不對稱的造型。

另外，身體前面還有許多零件，當成儲存資料的「硬碟」。整體輪廓設計簡約，所以添加許多細節零件，增加作品的豐富度。

製作時以草稿設計為基礎，在各處細節利用類比加數位的混合手法塑造，且留意整體的比例協調。這次從「種族」的設定，想像會有多個或多種類型的存在，所以先製作2件，然後在細節各處設計成不同的樣式。

色調部分，因為我很想呈現50～60年代復古未來的風格和品味，所以用銅色調簡單上色。

塗料使用gaia color和Mr. COLOR塗料混色，再使用田宮琺瑯漆添加舊化效果。

THE HORROR OF THE

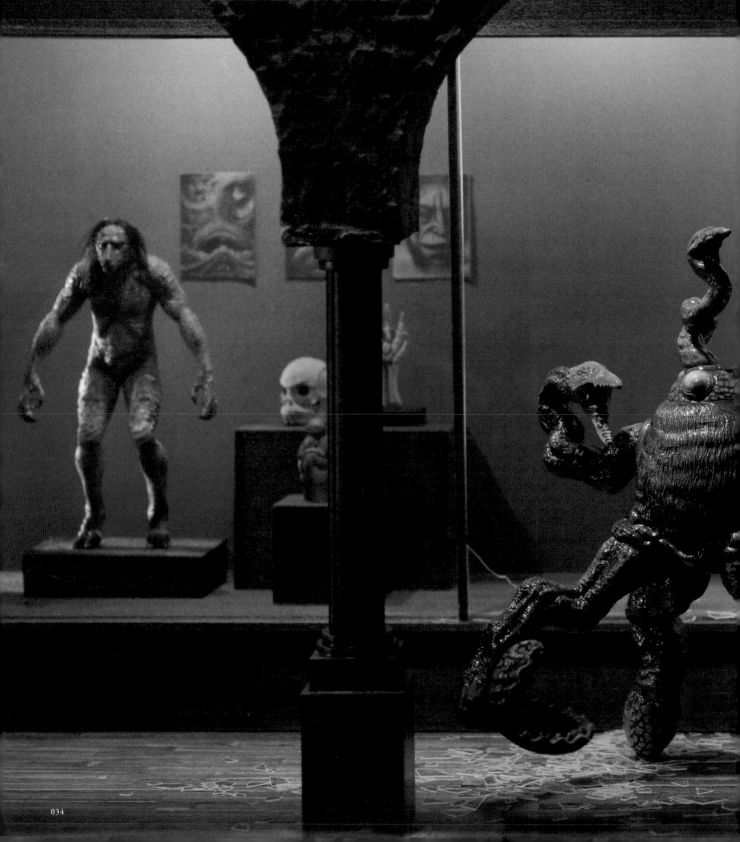

蘭‧提戈斯是遠古時代從猶格斯星飛來的舊日支配者，受到原始人類的崇拜。由於他不再受到信仰而陷入長時間的休眠狀態，但到了20世紀初期，喬治‧羅傑斯將處於休眠中的蘭‧提戈斯當成「雕像」帶到倫敦，並安放在他自己的蠟像館中，成了他祕密崇拜的對象。

在月刊Hobby JAPAN連載企劃「H.M.S.」中，也一直以克蘇魯神話為題材的佐藤和由，這次以傳聞是由洛夫克拉夫特為哈索‧希爾德創作的短篇小說「蠟像館驚魂」為主題，透過微縮模型的立體創作，讓蘭‧提戈斯甦醒復活。除了怪異的蘭‧提戈斯，也請大家一併欣賞散見於蠟像館展示品中的克蘇魯神話角色。

MUSEUM

全自製模型
博物館驚魂
製作與撰文／佐藤和由

scratch built The Horror of the Museum
modeled&described by Kazuyuki SATO

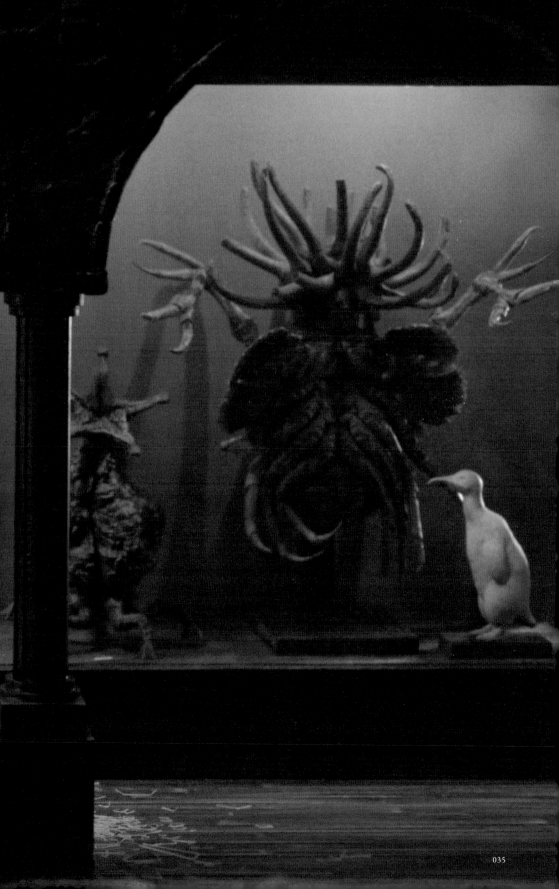

全自製模型
博物館驚魂
製作與撰文／佐藤和由

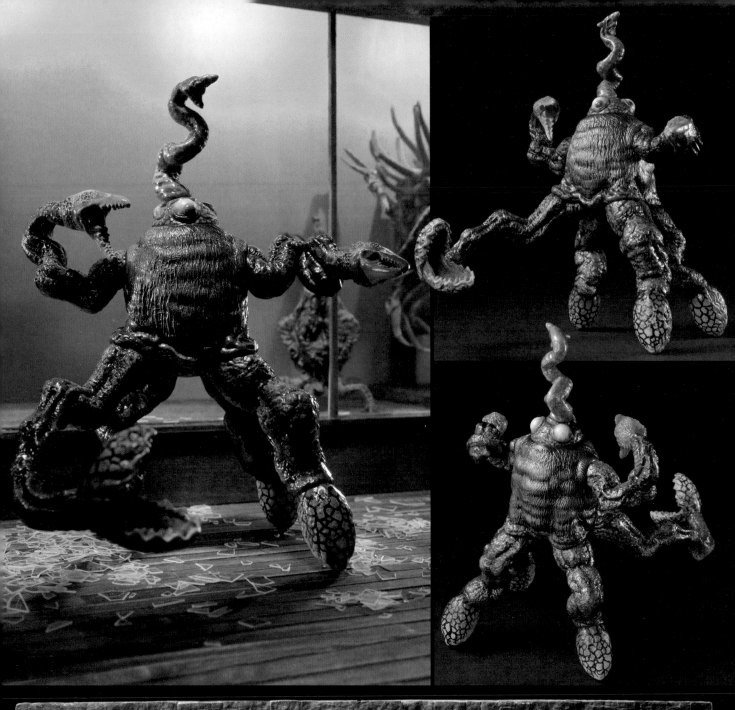
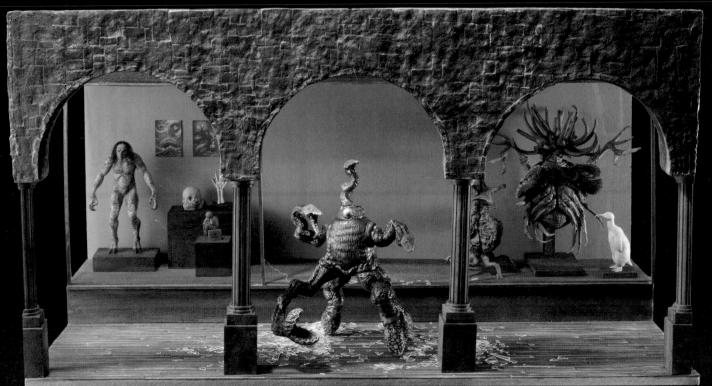

博物館驚魂 陳列品解說（ ）內為角色源自的小說作品 解說／佐藤和由

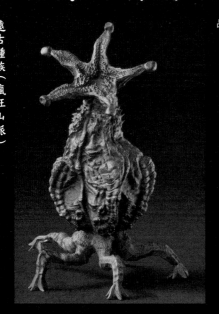

遠古種族（瘋狂山脈）作品的設定是米斯卡塔尼克大學南極探險隊發現的非地球生命體，已變成如木乃伊般乾枯的屍體。

盲眼白化企鵝（瘋狂山脈）製作成可讓人聯想到瘋狂山脈，而且適合擺放在博物館的展品。

深潛者的顱骨和手骨（印斯茅斯疑雲）
因為想放入一般博物館會陳列的骨骸展品，所以製作出介於人類和人魚之間的造型，手部造型致敬了電影『黑湖妖潭』。

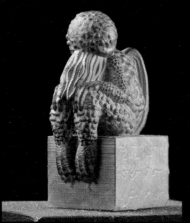

克蘇魯像（克蘇魯的呼喚）
陳列了克蘇魯神話著名的代表性展品。

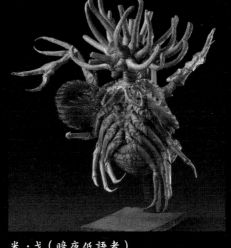

米·戈（暗夜低語者）
作品的設定為回收並展示了在南極發現的遺骸，是來自與遠古種族爭奪霸權的種族。

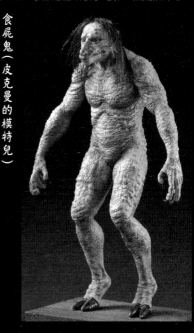

食屍鬼（皮克曼的模特兒）配合小說描述，以數位方式製作的造型。頭髮使用了100日圓商店銷售的毛製鑰匙圈吊飾。

各位好，我是絕滅屋的佐藤。

這次非常榮幸地受到克蘇魯特輯的邀請。

我由衷感激能夠再次參與H.M.S.企劃。

由於這次收到的企劃指示為「只要有關克蘇魯神話，一切自由發揮」，我仔細思考後，選擇以蘭·提戈斯為創作題材，並且決定連同故事背景的博物館都做成微縮模型。

一提到原著小說，大家想到的應該是收集蠟像的雕刻美術館，但是因為我個人的偏好，而調整成珍奇博物館。

這次幾乎所有的生物都是運用剛學會的數位造型製作。由於小說裡有許多關於蘭·提戈斯的樣貌描述，所以可以很容易就完成造型。顏色部分則混合了色彩斑斕的蝦蟹和軟體動物等色調上色。

其他陳列品也多利用數位造型完成，

不過米·戈的造型則是利用去年正月吃完留下的岩礁扇蝦蝦殼，先分解後再拼接成型。頭部直接使用了名為蜘蛛桉的尤加利果實。我真的一直想著「總有一天要使用」在米·戈的作品中，如今終於得償所願了（笑）。

微縮模型的製作使用了輕木板、夾板和不鏽鋼板，地板則鋪上100日圓商店的木製攪拌棒。另外還加裝了燈飾。因為故事背景是30年代的倫敦，所以為了讓模型看起來像歐美的美術館，還經過一番調查，結果發現歐美術館大多以較簡單的手法展示，我花了不少心力以免資訊量顯得過於貧乏。

這次製作的物件較多，但由於時間充裕，因此我想「應該很順利」，沒料到不但構思遭遇瓶頸，而且即便已做出陳列品，卻不符合我心中的構想而捨棄不用，白白浪費時間，最後時間變得有點緊迫。

在拍攝作品的時候還發生部分損壞的情況，變得一團亂，幸虧攝影師的機智與技術，幫了我一個大忙。我真的很感謝他。

蘭·提戈斯是一個比較少人熟悉的角色，但卻是我很愛的一個邪神。我在製作時想著希望藉由這次的作品讓大家更認識他，所以希望大家都會喜歡這座詭異博物館的氛圍。

佐藤和由（Kazuyuki SATO）
1982年生於山形縣，畢業於專門學校後即任職於模型原型製作公司。此後十多年期間以公司一員的身分，從許多關於模型業界的工作。2015年起開始以「絕滅屋」的店名展開個人的活動，並且參加Wonder Festival等活動。主要的造型作品為怪獸和生物怪物等。
Twitter @kijyuu313
HP http://zetumetuya.wixsite.com/zetumetuya

邪神怪獸現身！

樹脂套件
邪神怪獸克蘇魯
製作與撰文／佐藤和由

resin kit
KAIJU CTHULHU
modeled&descrived by Kazuyuki SATO

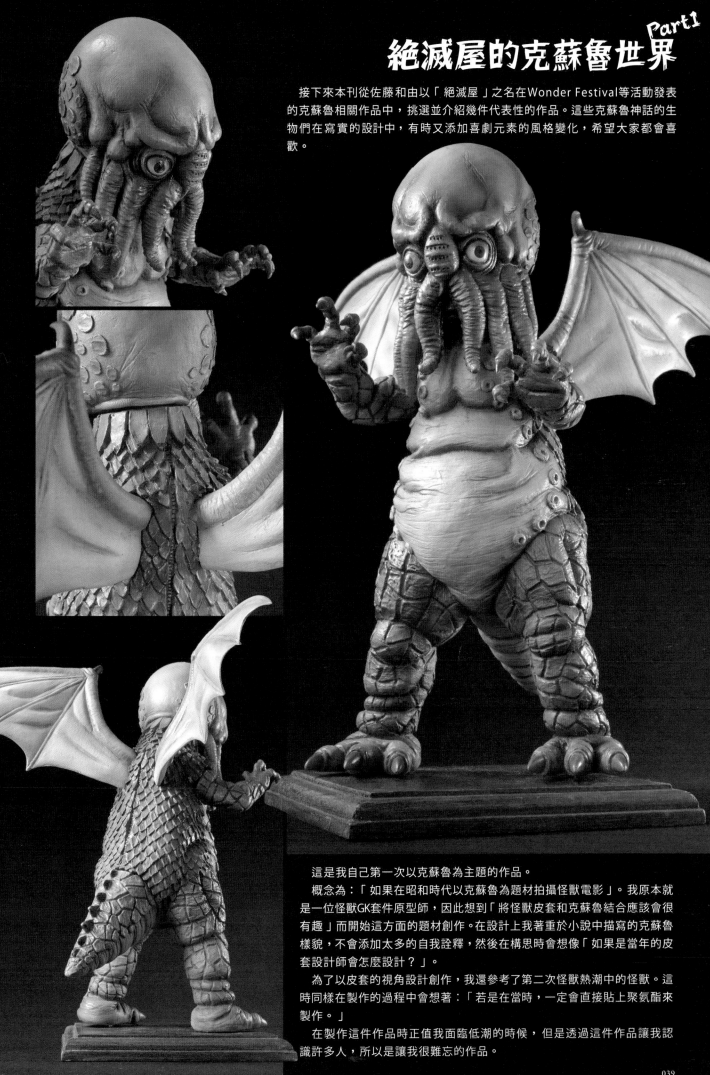

絕滅屋的克蘇魯世界 Part1

接下來本刊從佐藤和由以「絕滅屋」之名在Wonder Festival等活動發表的克蘇魯相關作品中，挑選並介紹幾件代表性的作品。這些克蘇魯神話的生物們在寫實的設計中，有時又添加喜劇元素的風格變化，希望大家都會喜歡。

這是我自己第一次以克蘇魯為主題的作品。

概念為：「如果在昭和時代以克蘇魯為題材拍攝怪獸電影」。我原本就是一位怪獸GK套件原型師，因此想到「將怪獸皮套和克蘇魯結合應該會很有趣」而開始這方面的題材創作。在設計上我著重於小說中描寫的克蘇魯樣貌，不會添加太多的自我詮釋，然後在構思時會想像「如果是當年的皮套設計師會怎麼設計？」。

為了以皮套的視角設計創作，我還參考了第二次怪獸熱潮中的怪獸。這時同樣在製作的過程中會想著：「若是在當時，一定會直接貼上聚氨酯來製作。」

在製作這件作品時正值我面臨低潮的時候，但是透過這件作品讓我認識許多人，所以是讓我很難忘的作品。

絕滅屋的克蘇魯世界Part2

樹脂套件
絕滅屋的克蘇魯系列
製作與撰文／佐藤和由
resin kit
ZETSUMETSUYA's CTHULHU series
modeled&described by Kazuyuki SATO

ZETSUMETSUYA's CTHULHU series

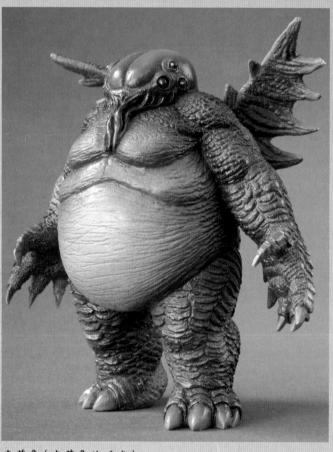

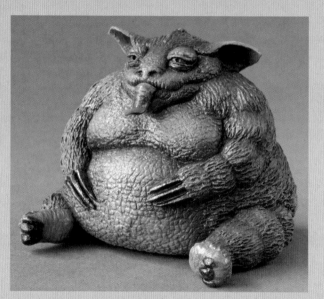

撒托古亞（撒坦普拉·賽羅斯物語）

小說裡對於撒托古亞的外貌也描寫得相當詳細，因此很快就塑造出完整的樣貌。他是邪神中少見不太會危害人類的類型，所以在製作時讓他顯得可愛一些。

克蘇魯（克蘇魯的呼喚）

我想一般大眾對於克蘇魯的印象是章魚頭、翅膀和全身布滿魚鱗的肥胖身軀，但是我想嘗試製作出一個屬於自己的克蘇魯而做出這個造型。先使用LaDoll黏土材料做出大概的形體，再用磨尖的抹刀前端雕出魚鱗。

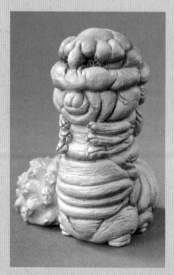

**馬丁海灘的怪物
（馬丁海灘的恐怖）**

這是依照小說描述塑造出被沖上馬丁海灘的未知怪物。這應該是幼體，暗示了成體會非常巨大且具有神力。先使用LaDoll黏土材料做出大概的形體，再用磨尖的抹刀前端雕出魚鱗。

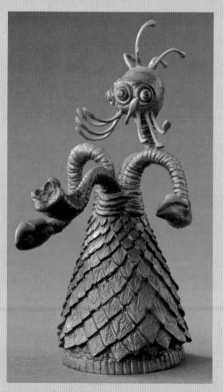

**伊斯之偉大種族
（超越時間之影）**

這是我尤其喜愛的邪神，外表非常令人印象深刻。我很驚訝過去的小說就已經構思過身體掠奪者的內容。造型有許多細小的零件，很耗費心神，但是辛苦是有回報的。

魯利姆·夏科洛斯（白蟻蟲來襲）

收集信徒當成食物等行徑，還有詭異的樣貌，某種程度上可謂是非常具有「邪神屬性的邪神」，是我相當喜歡的角色之一。聽說只要在新月之時，被吞食的信眾靈魂才會恢復神智，所以將這點表現在尾巴的造型。

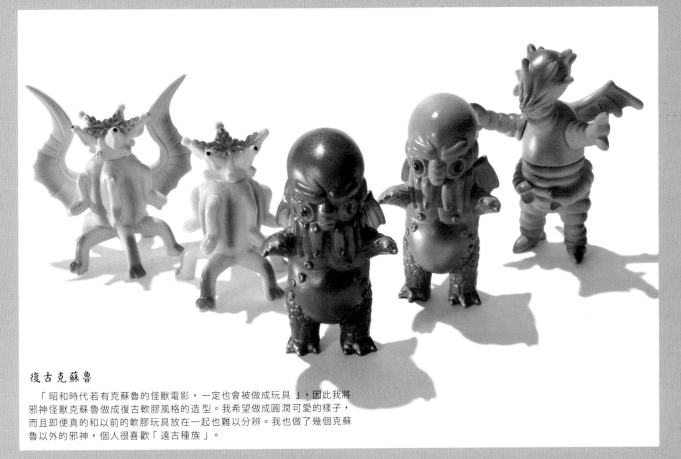

復古克蘇魯

「昭和時代若有克蘇魯的怪獸電影，一定也會被做成玩具」，因此我將邪神怪獸克蘇魯做成復古軟膠風格的造型。我希望做成圓潤可愛的樣子，而且即便真的和以前的軟膠玩具放在一起也難以分辨。我也做了幾個克蘇魯以外的邪神，個人很喜歡「遠古種族」。

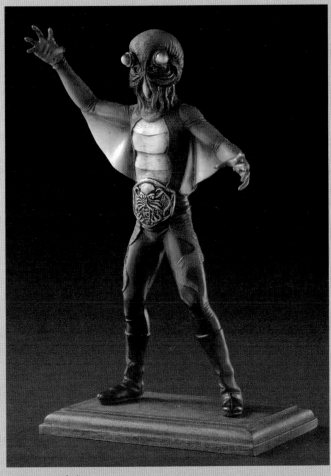

H.M.S.

月刊Hobby JAPAN連載企劃「H.M.S.」過去曾2次刊登了佐藤和由的創作，當然是以克蘇魯為主題作品。而這些作品皆刊登在「Hobby Japan extra 2020 秋季號」，所以尚未看過的朋友千萬不要錯過。

木乃伊
初次刊登／月刊Hobby JAPAN
2018年8月號

蛸地藏
初次刊登／月刊Hobby JAPAN
2020年4月號

怪人 克蘇魯

作品的概念是「如果某個特攝英雄裡出現克蘇魯怪人將會如何？」。之前曾當成怪獸製作，這次則構思成怪人（笑）。我想當時的設計應該傾向簡約的風格，因此刪除一些細節，以簡略並化為符號融入造型的方向來設計。腰帶的造型也致敬了某個反派的秘密組織。畢竟是當時的怪人皮套，所以我還記得可以看到演員的眼睛。

De Marigny's

Clock

全自製模型
馬里尼的掛鐘
製作與撰文／**山脇隆**

scratch build De Marigny's Clock
modeled&described by Takashi YAMAWAKI

在克蘇魯神話形成體系後，即便洛夫克拉夫特已經離世，全世界的作家共同擁有了這個充斥舊日支配者以及外神的諸神世界，並且持續創造出新的恐怖與邪神。

推動本刊「H.M.S.」成立的山脇隆，將視角轉向這些作家當中的一位——布萊恩‧魯姆利，從他以克蘇魯神話為題材的系列創作中，挑選了小說《提圖斯‧克勞傳說》並將書中描述的重要物件「馬里尼的掛鐘」化為作品。山脇隆利用自身擅長的袖珍屋技巧，將穿梭時空的大掛鐘、神秘偵探提圖斯‧克勞的書房一一畫為立體具象的作品。

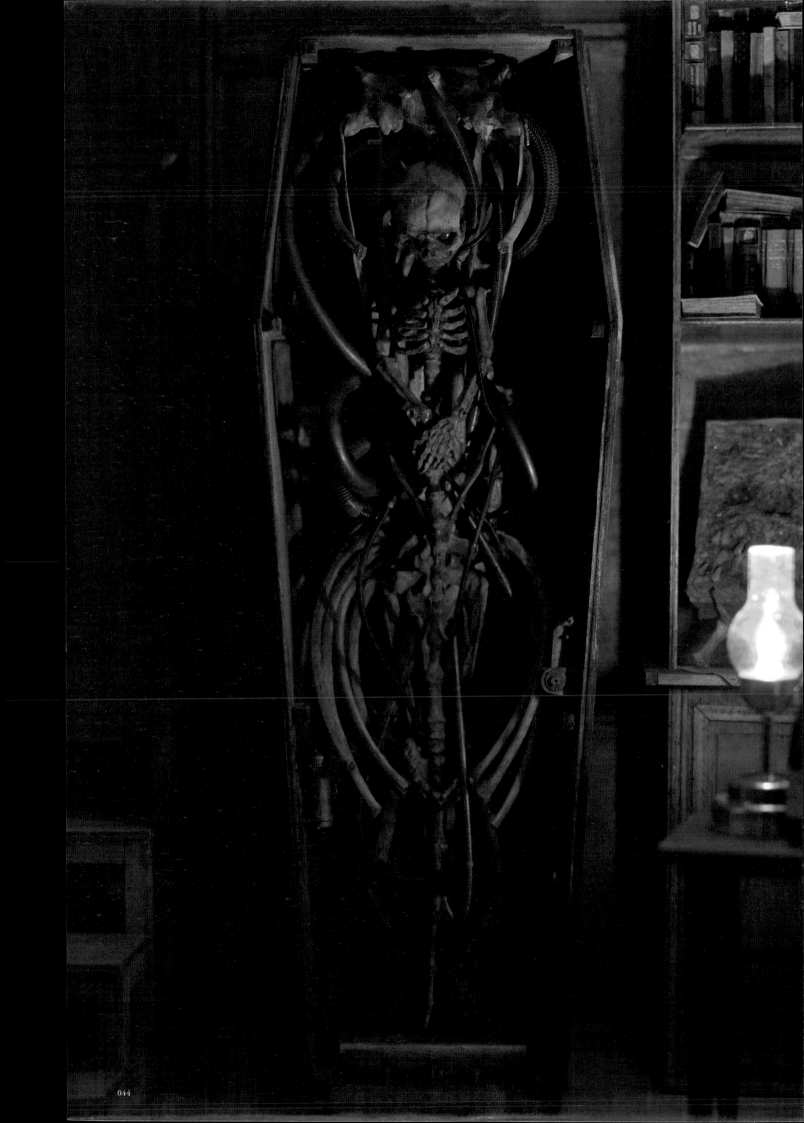

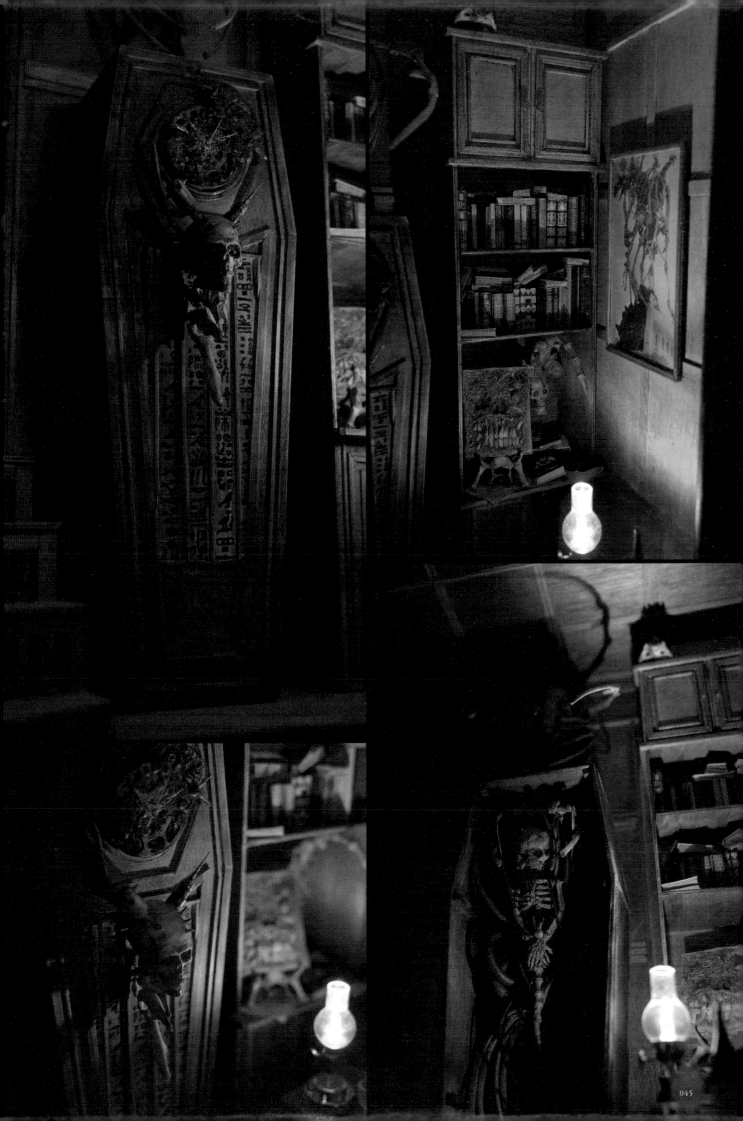

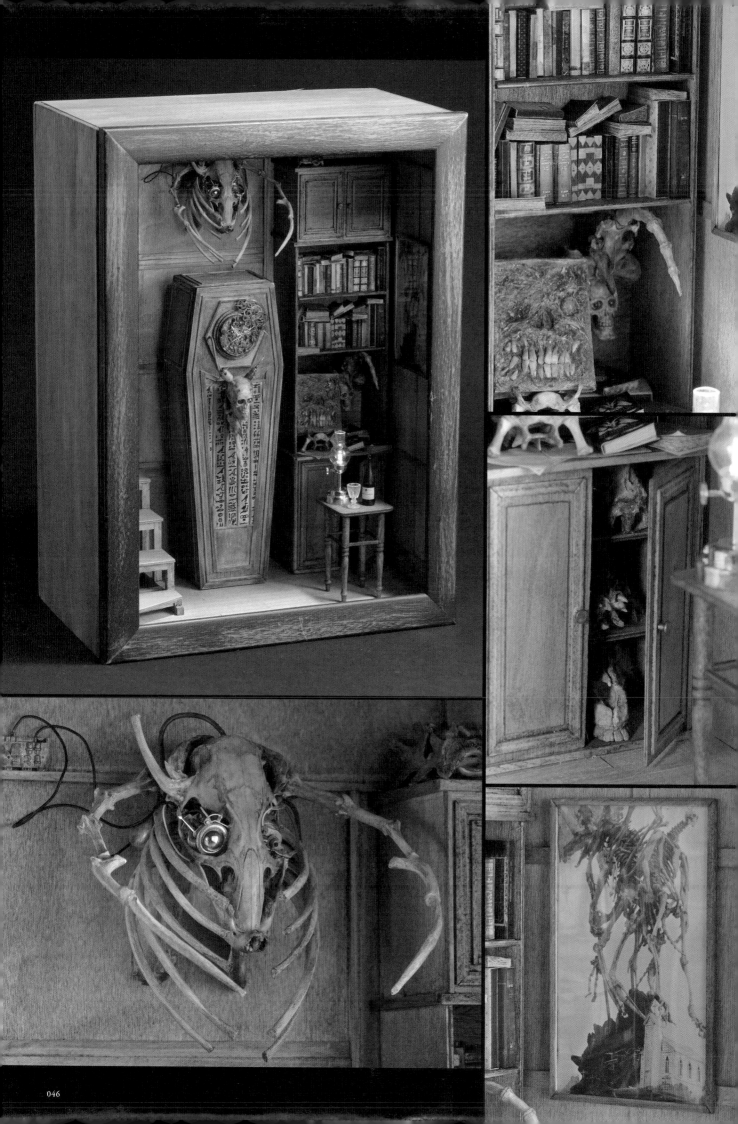

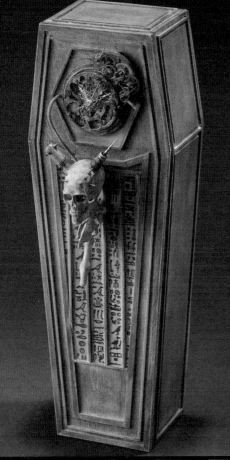

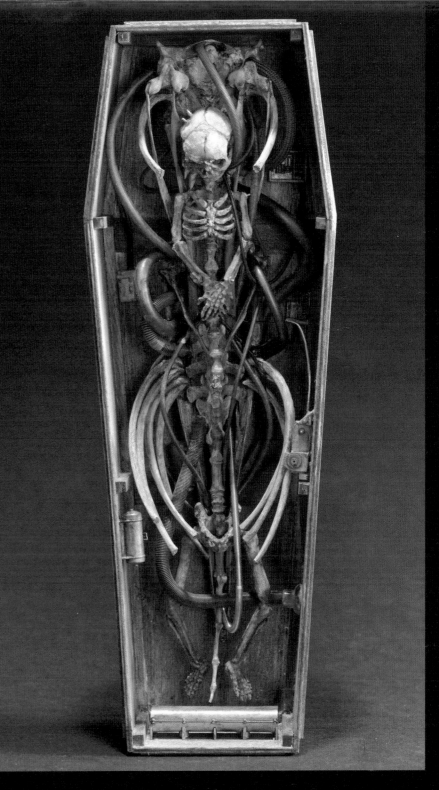

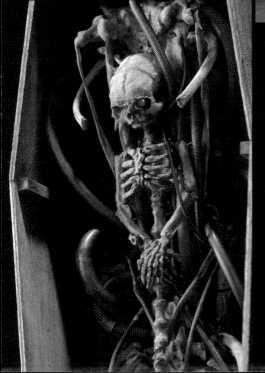

　提圖斯・克勞的宅邸『布朗之家』坐落在倫敦郊外，謝絕一切到訪者的宅邸中有一間狹小的書房，在有點陰暗的角落就直立掛著一個大掛鐘。這座棺材型的大掛鐘傳說是《可以通往所有時間和空間的大門》，據說原本是屬於洛朗・德・馬里尼。聽說只有特定之人才可以操作，倘若有人想用力撬開上蓋窺探其中，他將被捲入光之漩渦，再也無法出來。

　這次的作品將克勞的書房做成盒子裝置藝術。

　我想像著曾經可以操作這座掛鐘的『天選之人』在時間與空間之中旅行，還有他在旅行中收集到各時代的骨董和老物件，並且擺放在書房的各個角落。其中當然也有死靈之書！

　掛鐘內部的設計概念是「當中的生物試圖讓自己再生」。我一如過往天馬行空地胡思亂想，而在小巧有序的空間裡緊密放滿各種零件，這樣的作業有種難以言喻的充實感。這次也創作得很開心！

山脇隆（Takashi YAMAWAKI）
除了以怪獸原型師的身分經營一家GK套件品牌「T's Facto」，他也積極以創作者的角色，發表結合袖珍房屋和生物造型的原創作品。

我的克蘇魯

世界唯一的邪神

　　同樣也是一位創作者的山脇隆，會在每年定期舉辦的個人展覽中，推出樹脂製作的人偶，購買門檻較低，是可令人負擔的價格，讓粉絲都很期待，而這些人偶中也會有以克蘇魯神話為題材的作品。那就是本篇介紹的「我的克蘇魯」和「我的達貢」。這些不但是山脇隆親手一一塗裝的ONE-OFF客製化模型，而且只在個展中販售，雖然讓購買變得有點困難，但是若對其設計有興趣的人，一定要前往個展參觀購買。

塗裝樹脂模型
我的克蘇魯2022　我的達貢2022
製作與撰文／山脇隆

resin model
My Cthulhu
My Dagon
modeled&described by Takashi YAMAWAKI

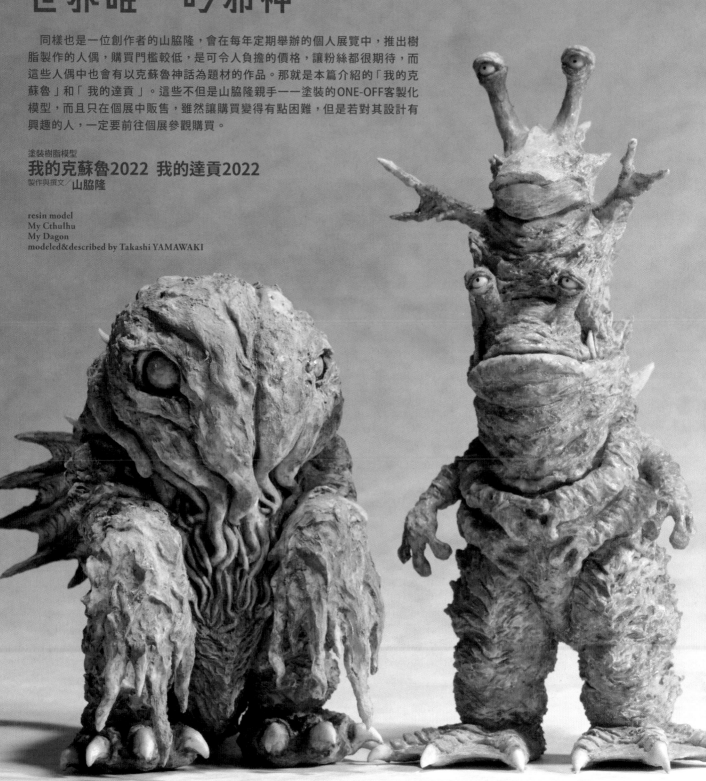

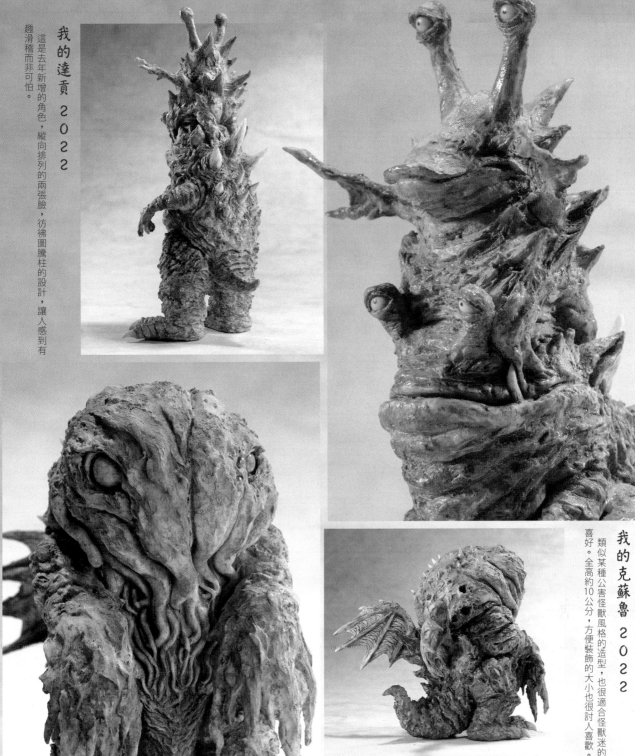

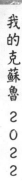

我的達貢2022

這是去年新增的角色，縱向排列的兩張臉，彷彿圖騰柱的設計，讓人感到有趣滑稽而非可怕。

我的克蘇魯2022

類似某種公害怪獸風格的造型，也很適合怪獸迷的喜好。全高約10公分，方便裝飾的大小也很討人喜歡。

『我的～』系列是指每年在東京京橋畫廊「SPAN ART GALLERY」舉辦的山脇隆個展中，銷售已塗裝樹脂製人偶。我每年都會在個展發表許多有關克蘇魯主題的袖珍作品，並從中挑選幾個角色，每年以不同的設計推出手掌大小的Q版邪神，而且是可讓人購買回家的成品。個個都是我一一手繪上色完成，彼此間多少有些色調不同，某種層面來看，每件作品也可說是僅此一件。

體型設計可愛，不過細節很微小，就會增加處理的難度。樹脂稍有點重量，為了讓人握在手中時隱約感到一絲溫暖，所以設計時每次塑造都需經過嘗試

修改，但自己仍樂在其中。因為我很喜歡看到顧客看著色調不同的人偶排在一起時，一邊微笑且一邊挑選的樣子。即便造型相同，色調不同也會有不同的樣子，所以克蘇魯角色真的有很多可以發揮的空間，我每年都很期待和觀眾一起待在畫廊中。

2022年還加入了第一件達貢作品。我多少有留意小說中的插畫，但是設計上還是偏向平常製作的怪獸，也受到自己喜歡的角色影響。

我想不論是克蘇魯還是達貢，大家看了照片應該就會知道，他們手腳的表現難道是……？這些突起設計或許是那個

主題！竟然有這麼多可說之處，這也是『我的系列』帶來的樂趣，往後我仍希望和來到畫廊參觀的人一起說說笑笑！另外，這個系列並沒有在我的GK套件品牌「T's Facto」販售，大家可以趁個展舉辦期間在SPAN ART GALLERY購得。今後也請各位敬請期待掌中邪神的出現！

THE DARK YOUNG

　　黑山羊幼仔傳說是誕生自掌管豐穰的神祕外神—莎布．尼古拉絲的子嗣，擁有山羊般的羊蹄，但是外型更像是一株大樹。

　　為了取得勝利，甚至可以將外神的子嗣當成武器作戰。身兼雕刻家的大森記詩創造了這樣瘋狂無比的世界。作品融合了經過時代考據的寫實裝備與克蘇魯神話的生物角色，作品造型雖然不同於既有印象，卻令人深深著迷，甚至讓人極度期待發展出續篇故事。

全自製模型
黑山羊幼仔
製作與撰文／大森記詩

scratch build
The Dark Young
modeled&described by Kishi OMORI

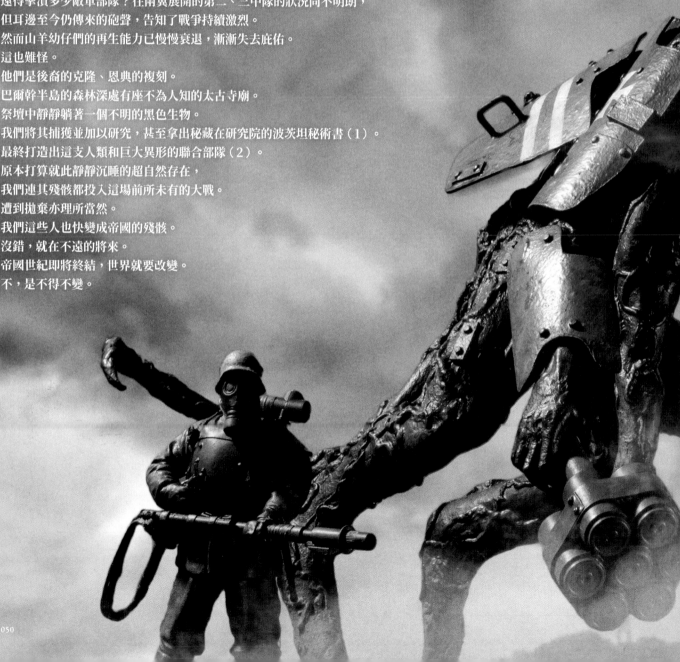

超自然殘骸

在那之後還得越過幾道陣地的壕溝線？
還得擊潰多少敵軍部隊？往兩翼展開的第二、三中隊的狀況尚不明朗，
但耳邊至今仍傳來的砲聲，告知了戰爭持續激烈。
然而山羊幼仔們的再生能力已慢慢衰退，漸漸失去庇佑。
這也難怪。
他們是後裔的克隆、恩典的複刻。
巴爾幹半島的森林深處有座不為人知的太古寺廟。
祭壇中靜靜躺著一個不明的黑色生物。
我們將其捕獲並加以研究，甚至拿出祕藏在研究院的波茨坦祕術書（1）。
最終打造出這支人類和巨大異形的聯合部隊（2）。
原本打算就此靜靜沉睡的超自然存在，
我們連其殘骸都投入這場前所未有的大戰。
遭到拋棄亦理所當然。
我們這些人也快變成帝國的殘骸。
沒錯，就在不遠的將來。
帝國世紀即將終結，世界就要改變。
不，是不得不變。

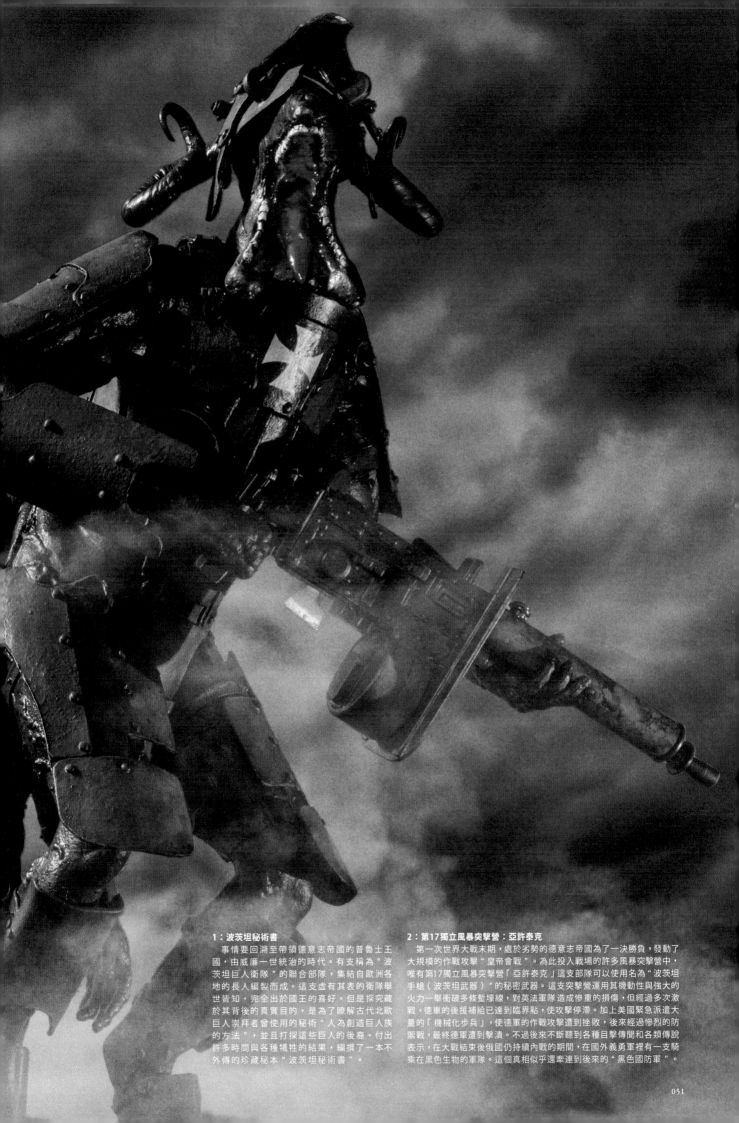

1：波茨坦秘術書

　　事情要回溯至帶領德意志帝國的普魯士王國，由威廉一世統治的時代。有支稱為＂波茨坦巨人衛隊＂的聯合部隊，集結自歐洲各地的長人編製而成。這支虛有其表的衛隊舉世皆知，完全出於國王的喜好。但是探究藏於其背後的真實目的，是為了瞭解古代北歐巨人崇拜者曾使用的秘術＂人為創造巨人族的方法＂，並且打探這些巨人的後裔。付出許多時間與各種犧牲的結果，編撰了一本不外傳的珍藏秘本＂波茨坦秘術書＂。

2：第17獨立風暴突擊營：亞許泰克

　　第一次世界大戰末期，處於劣勢的德意志帝國為了一決勝負，發動了大規模的作戰攻擊＂皇帝會戰＂。為此投入戰場的許多風暴突擊營中，唯有第17獨立風暴突擊營「亞許泰克」這支部隊可以使用名為＂波茨坦手槍（波茨坦武器）＂的秘密武器。這支突擊營運用其機動性與強大的火力一舉衝破多條塹壕線，對英法軍隊造成慘重的損傷，但經過多次激戰，德軍的後援補給已達到臨界點，使攻擊停滯。加上美國緊急派遣大量的「機械化步兵」，使德軍的作戰攻擊遭到挫敗，後來經過慘烈的防禦戰，最終德軍遭到擊潰。不過後來不斷聽到各種目擊傳聞和各類傳說表示，在大戰結束後俄國仍持續內戰的期間，在國外義勇軍裡有一支騎乘在黑色生物的軍隊。這個真相似乎還牽連到後來的＂黑色國防軍＂。

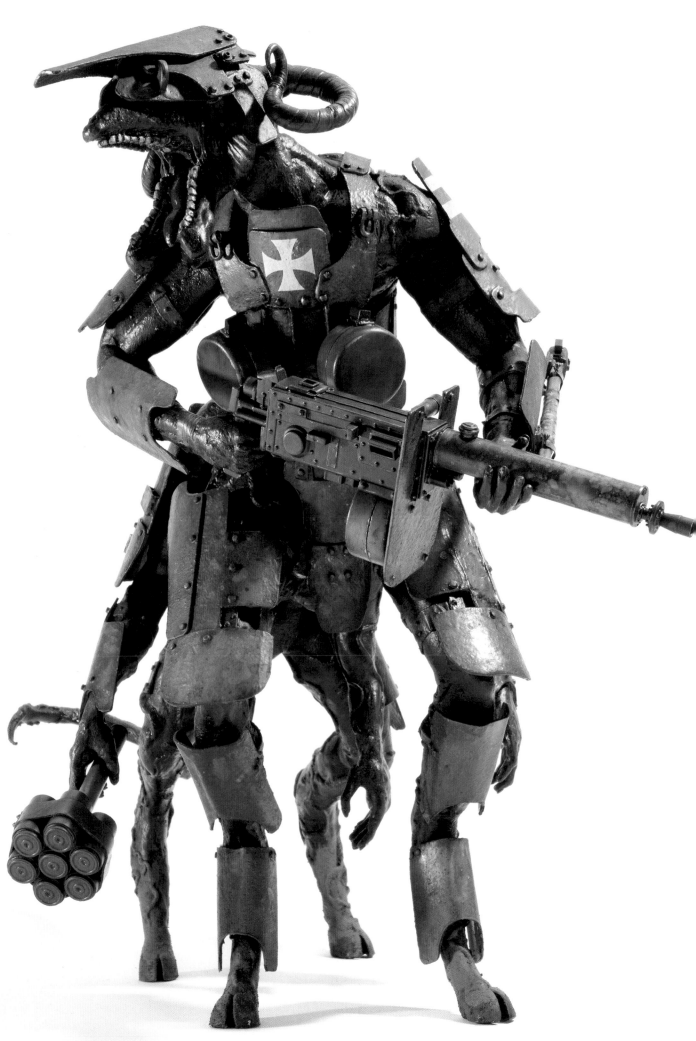

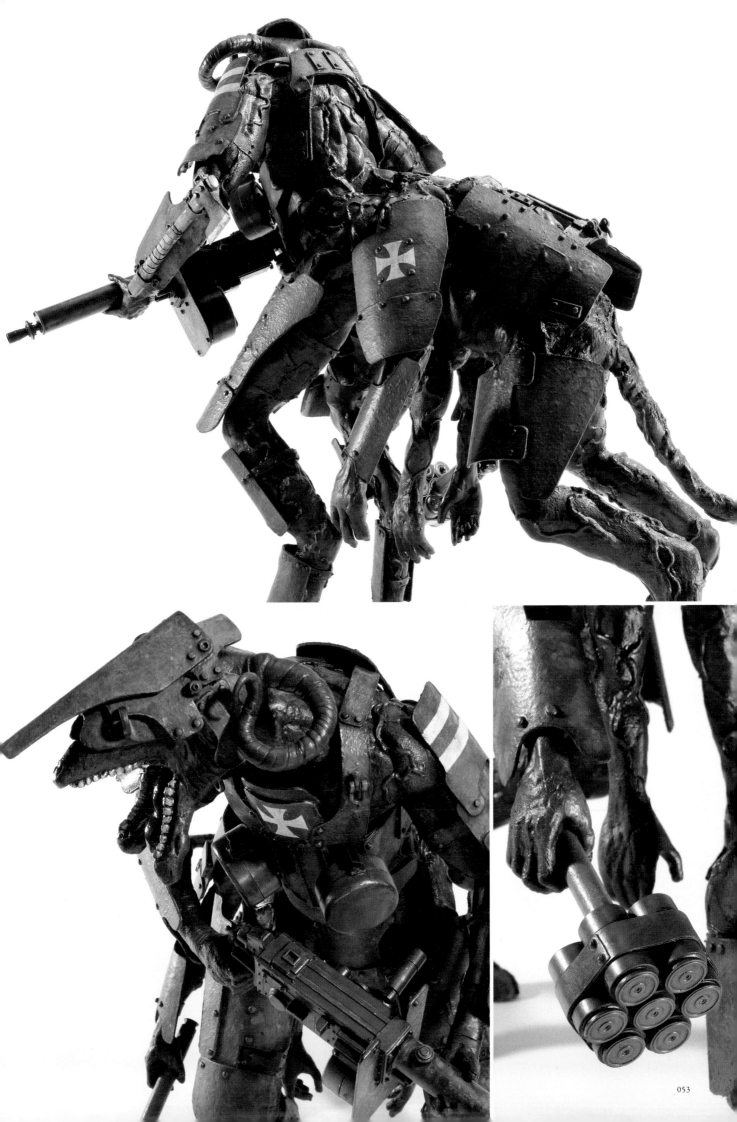

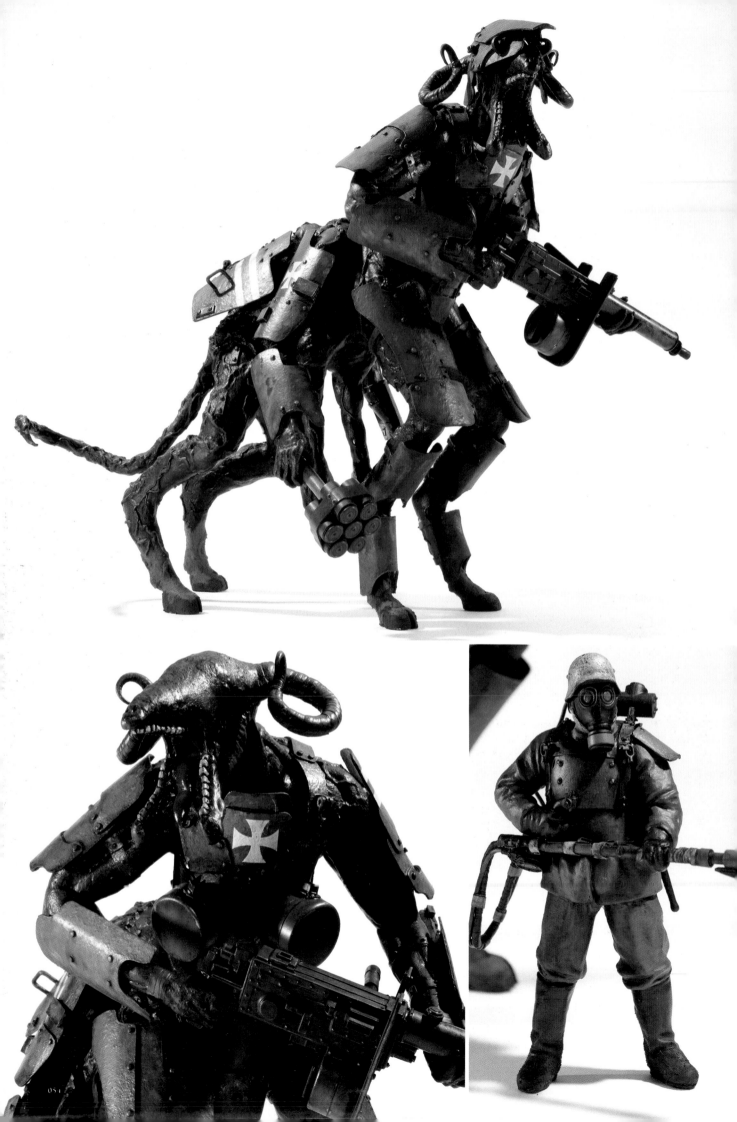

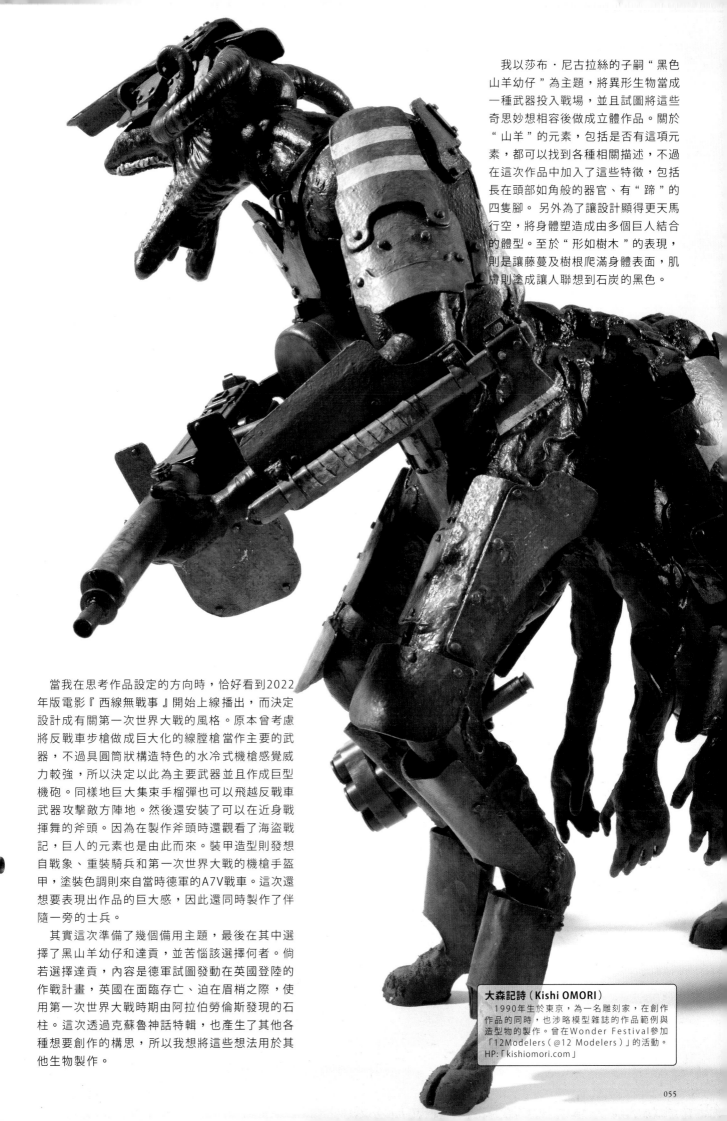

我以莎布‧尼古拉絲的子嗣"黑色山羊幼仔"為主題,將異形生物當成一種武器投入戰場,並且試圖將這些奇思妙想相容後做成立體作品。關於"山羊"的元素,包括是否有這項元素,都可以找到各種相關描述,不過在這次作品中加入了這些特徵,包括長在頭部如角般的器官、有"蹄"的四隻腳。另外為了讓設計顯得更天馬行空,將身體塑造成由多個巨人結合的體型。至於"形如樹木"的表現,則是讓藤蔓及樹根爬滿身體表面,肌膚則塗成讓人聯想到石炭的黑色。

當我在思考作品設定的方向時,恰好看到2022年版電影『西線無戰事』開始上線播出,而決定設計成有關第一次世界大戰的風格。原本曾考慮將反戰車步槍做成巨大化的線膛槍當作主要的武器,不過具圓筒狀構造特色的水冷式機槍感覺威力較強,所以決定以此為主要武器並且作成巨型機砲。同樣地巨大集束手榴彈也可以飛越反戰車武器攻擊敵方陣地。然後還安裝了可以在近身戰揮舞的斧頭。因為在製作斧頭時還觀看了海盜戰記,巨人的元素也是由此而來。裝甲造型則發想自戰象、重裝騎兵和第一次世界大戰的機槍手盔甲,塗裝色調則來自當時德軍的A7V戰車。這次還想要表現出作品的巨大感,因此還同時製作了伴隨一旁的士兵。

其實這次準備了幾個備用主題,最後在其中選擇了黑山羊幼仔和達貢,並苦惱該選擇何者。倘若選擇達貢,內容是德軍試圖發動在英國登陸的作戰計畫,英國在面臨存亡、迫在眉梢之際,使用第一次世界大戰時期由阿拉伯勞倫斯發現的石柱。這次透過克蘇魯神話特輯,也產生了其他各種想要創作的構思,所以我想將這些想法用於其他生物製作。

大森記詩(Kishi OMORI)
1990年生於東京,為一名雕刻家,在創作作品的同時,也涉略模型雜誌的作品範例與造型物的製作。曾在Wonder Festival參加「12Modelers(@12 Modelers)」的活動。
HP:「kishiomori.com」

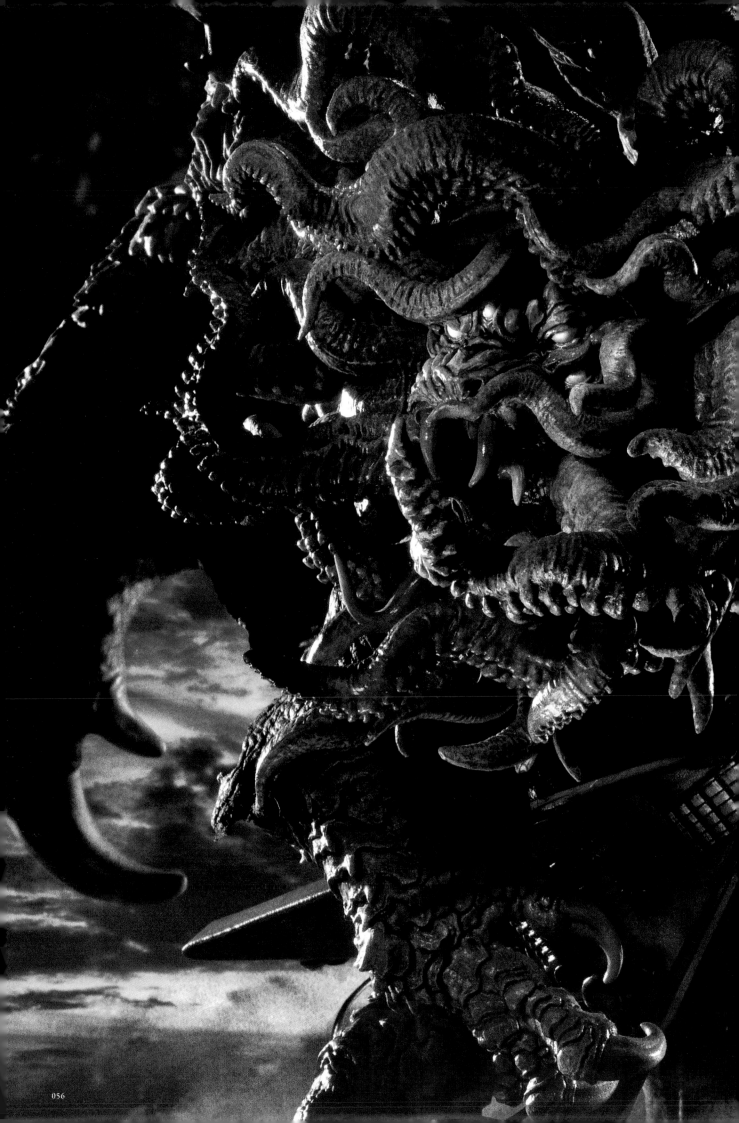

Cthulhu

全自製模型
Cthulhu / RYO
製作與撰文

scratch build
Cthulhu
modeled&described by RYO

以黏土星人店名為人熟知的RYO，在克蘇魯神話的眾多角色中，選擇最經典的主題克蘇魯創作出具有普普風元素又充滿力量的作品。設計裡處處可見創作者的玩心，除了讓人看得目不暇給，還藏有許多造型亮點，希望各位讀者透過本雜誌細細品味箇中魅力。

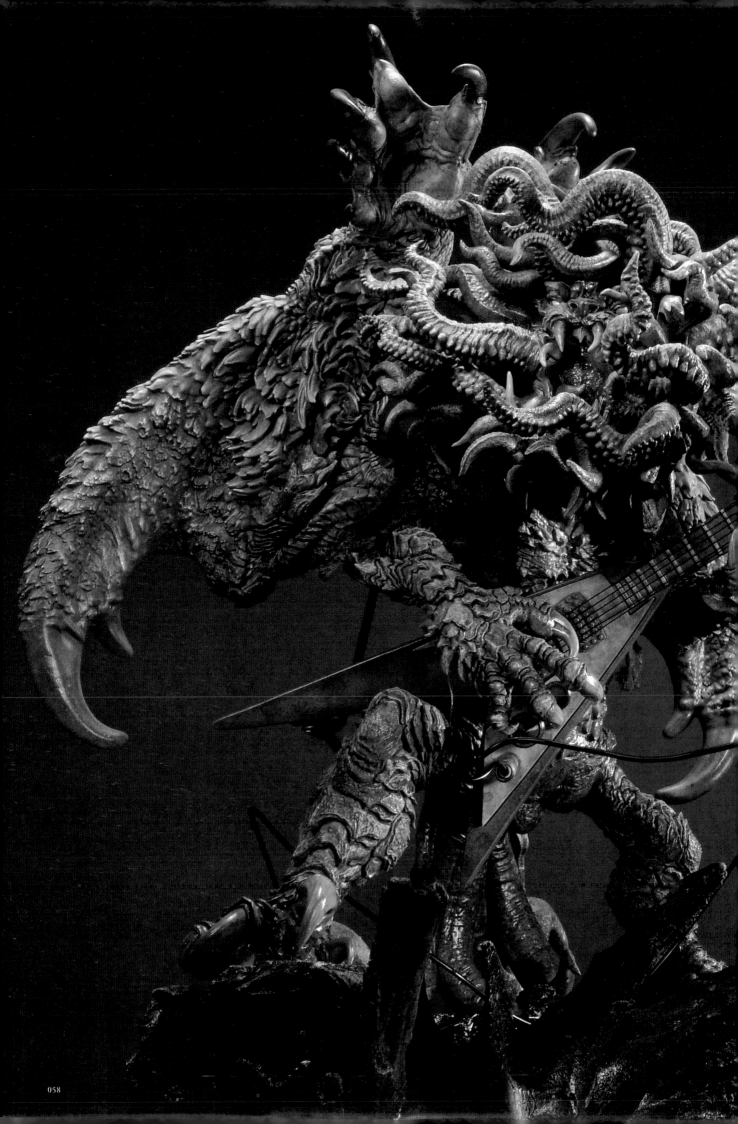

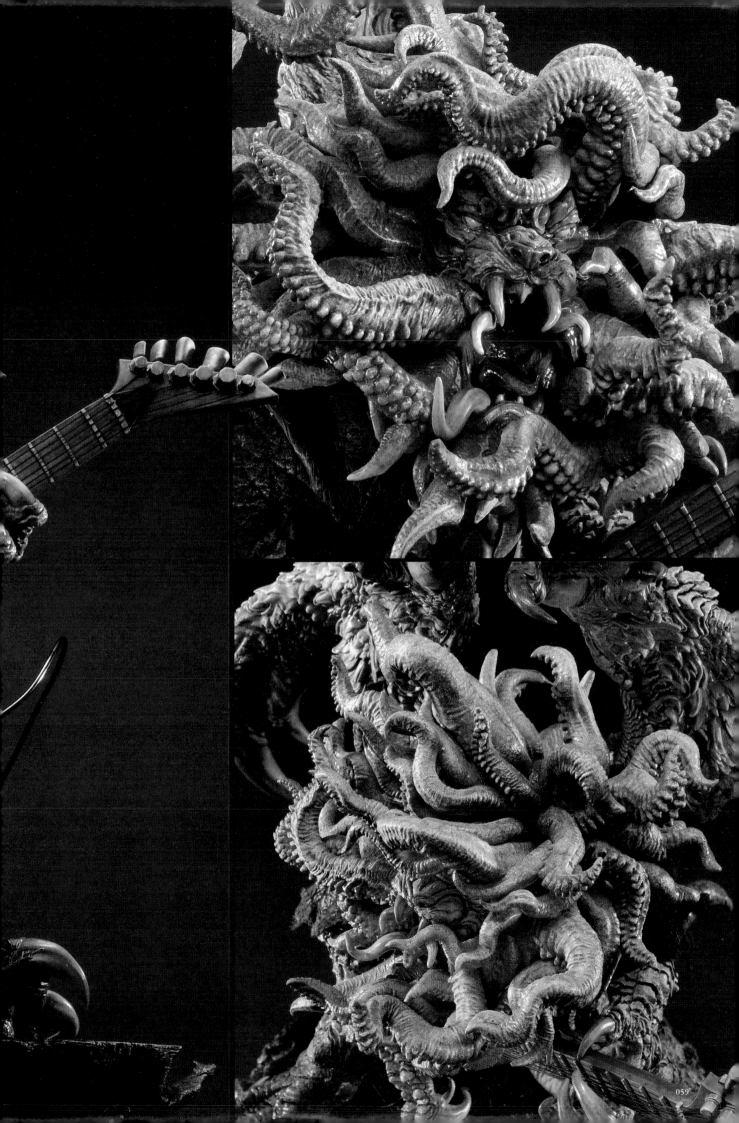

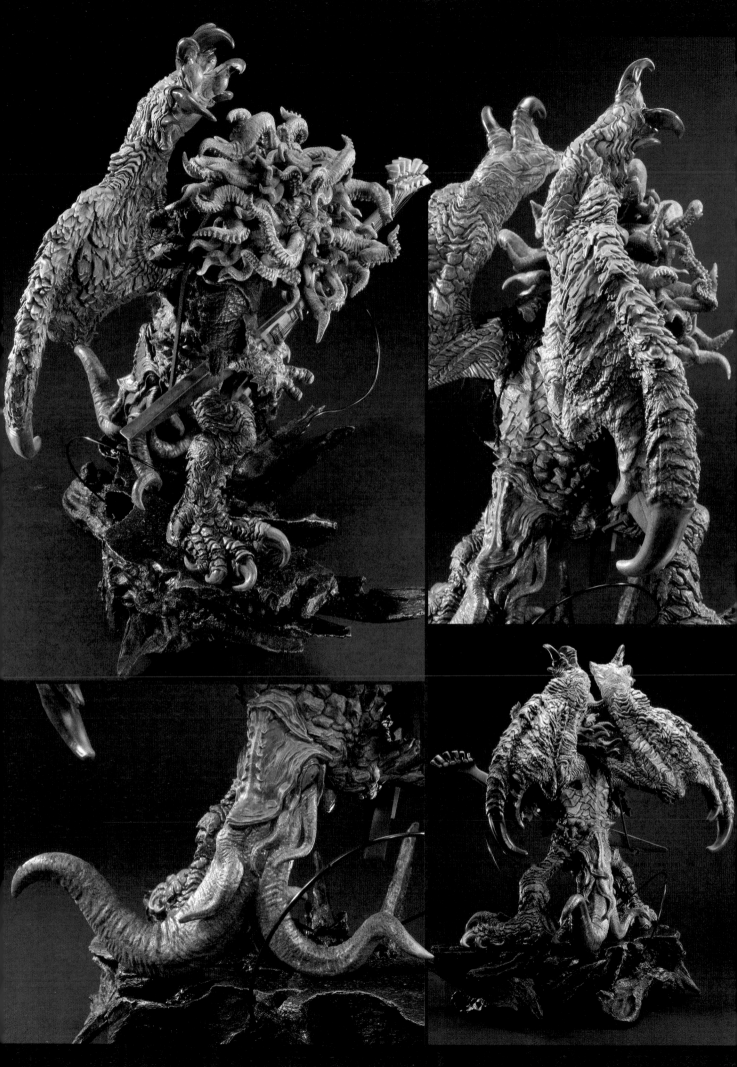

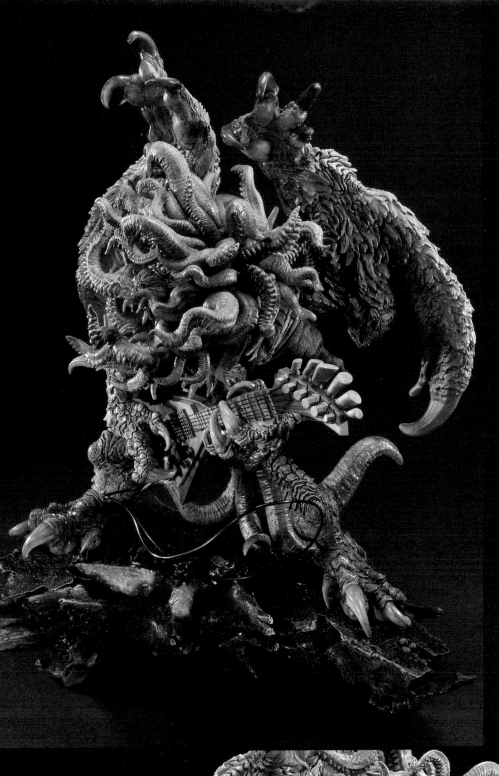

大家好，我是RYO（黏土星人）。由於克蘇魯特輯企劃，我構思了各種作品表現，原本打算製作風箏狀的哈斯塔，但這次也想製作正在做某件事的動態克蘇魯，所以先用ZBrush塑形後才開始製作。我從『克蘇魯的呼喚』一書為起點構思設計，決定做出克蘇魯彈奏吉他高歌吶喊的造型。創作的概念是克蘇魯的歌聲和彈奏聲隱隱約約傳至地面，並且令人發狂。為了表現唱歌的模樣，必須有嘴巴，因此做成類似獅子的清晰面孔。我甚至透過Pinterest圖庫找到了扎克·懷爾德的照片，因為覺得樣子很帥氣，所以也當成設計的參考。連尾巴也是一張臉。

最近會製作結合生物以及服飾的創作，所以這次也利用小小的皮革披風（原本想做成外套）和吉他呈現質感變化。由於想將吉他做成不同於克蘇魯的造型，所以做成簡約的設計。

底座結合了漂流木，設計成舞台的模樣。

塗裝因想呈現出怪獸般的色調，所以將綠色系當成基底，再加上紫色等色調。接著在各部位添加黏稠般的光澤塗裝，整個過程非常有趣。

克蘇魯神話相當深奧，有很多內容我都不甚了解，但是幸好在製作造型時有很多可自由想像的空間，希望再做出其他創作。

RYO
　株式會社海洋堂的造形師。在Wonder Festival以「黏土星人」的名號展出怪獸和動物題材的作品。

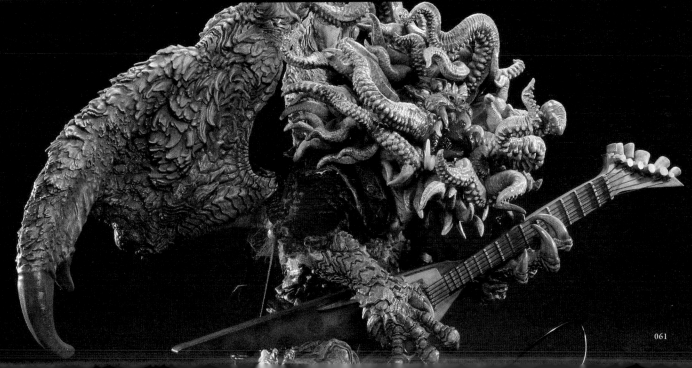

Shub-Niggurath

(a.k.a Kuroyagi Kozou, inspired by Noriko Nagano)

　為這次特輯帶來精采壓軸之作的兩件編織娃娃作品，是出自「るるい宴」青木淳的設計。るるい宴多年以來持續將克蘇魯神話世界化為編織娃娃和裝飾。這兩件可愛的作品都蘊藏著青木淳對克蘇魯神話的崇敬與幽默。

編織娃娃
Shub-Niggurath
（ a.k.a Kuroyagi Kozou, inspired by Noriko Nagano ）
製作與撰文／青木淳（るるい宴）

crochet
Shub-Niggurath（a.k.a Kuroyagi Kozou, inspired by Noriko Nagano）
modeled&descrived by Jun AOKI（R'lyen）

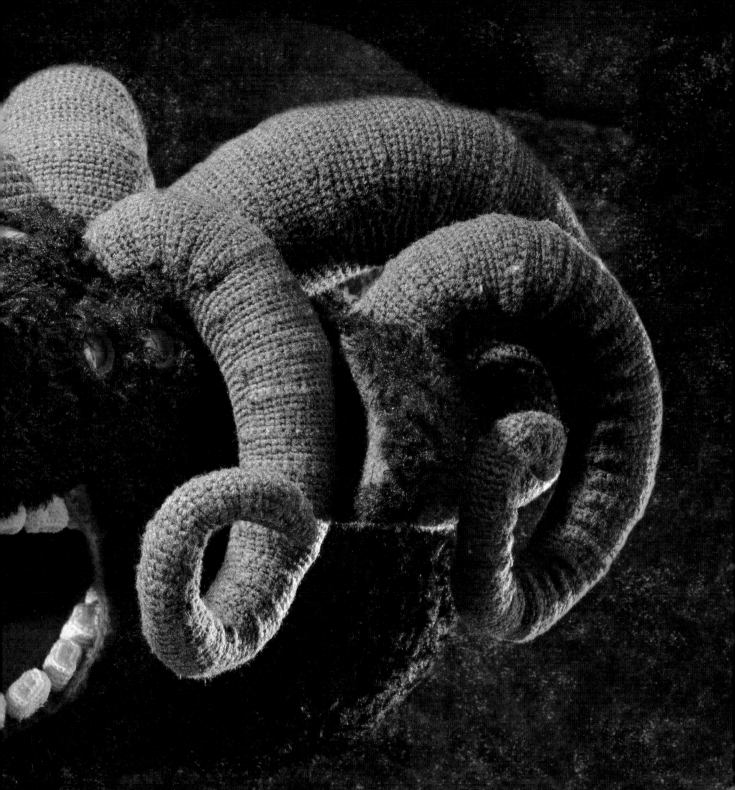

るるい宴與
柔軟的邪神世界

GLa'aki

編織娃娃
湖邊怪物（格拉基）
製作與撰文／青木淳（るるい宴）

crochet
GLa'aki
modeled&descrived by Jun AOKI(R'lyen)

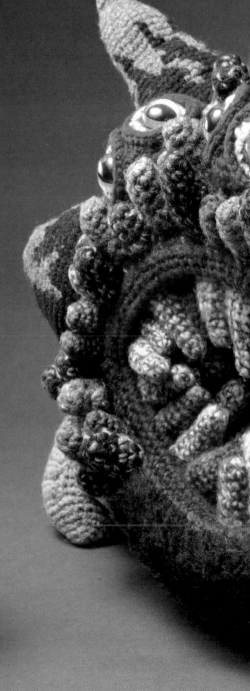

　　我想《他》出現的時候，原始生命還處於在泡沫中漂蕩的階段，畢竟我不知道《我》是否有所謂記憶的概念，然而我有種感覺，就是在微小螺旋狀器官損壞和再生的深處，有種莫名讓人極度恐懼的東西正溶入其中。

　　我腦中對《他》留下清晰的印象，是在《我》從樹上爬下來後，開始在平原蹣跚學步的階段，他不分晝夜地出現在我的夢中，就連在刺眼的陽光下閉起眼睛，都會浮現他的身影，所以不知不覺我將他的身影畫在岩石表面，而且成了我生活的重心、主軸與信仰。

　　據說在1907年到1908年，《他》被記錄在正式的文獻中，在紐澳良南方的搜查紀錄中留下「原始奇怪的宗教儀式」一文，但是被抓的人都瘋了，《我》幸運地逃過一劫，所以雖說是紀錄，其實不過是片段零碎的傳說以及傳聞，只能大概了解。

　　據說1925年開始，《他》的出現成為一種重大災厄即將到來的預兆，他會和一個巨大城市一同浮現在南緯47度9分、西經126度43分的海面，包括《我》在內擁有夢想能力的人，都會震攝於他望之生畏的瘋狂氣勢。然而在一艘偶然航經海面的船隻Alert號，和一位駕鈍船員約翰森的撞擊之下，他不得不再次陷入沉睡之中。

　　後來《他》仍經常被暗喻為原始的恐怖，不斷被描述在故事、藝術以及工藝等創作中，但是原本信仰最深的西方大國，突然利用東洋神秘的《編織物》和《可愛》包裝其可怕的外表，讓蒙昧無知的人在不知不覺中，使其理智漸漸受到侵蝕，慢慢染黑。而興起自東方小國的《我》也在幻夢境的深淵獲得生命，希望憑藉這股神秘的力量，迎接偉大復活的時刻。

　　為了《他》，沒錯，一切都是為了偉大的克蘇魯大人。

※這是修改自初次刊登在雜誌「編織娃娃創作者園地Vol.2（ぐるまーず2 2018）」的作品。

青木淳（アオキジュン）
　　編織娃娃的設計者，在るるい宴這個平台與插畫家鷹木骰子共同製作與銷售「克蘇魯神話雜貨」。主要從事幻獸神話展或克蘇魯畫相關的創作活動。

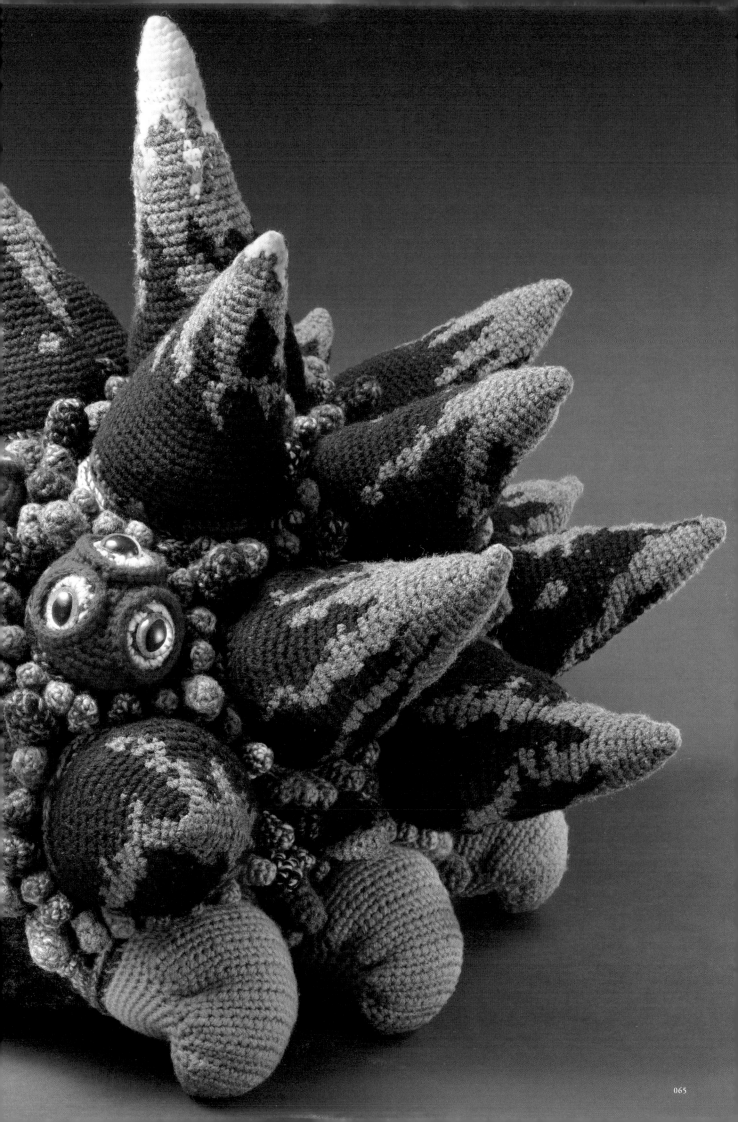

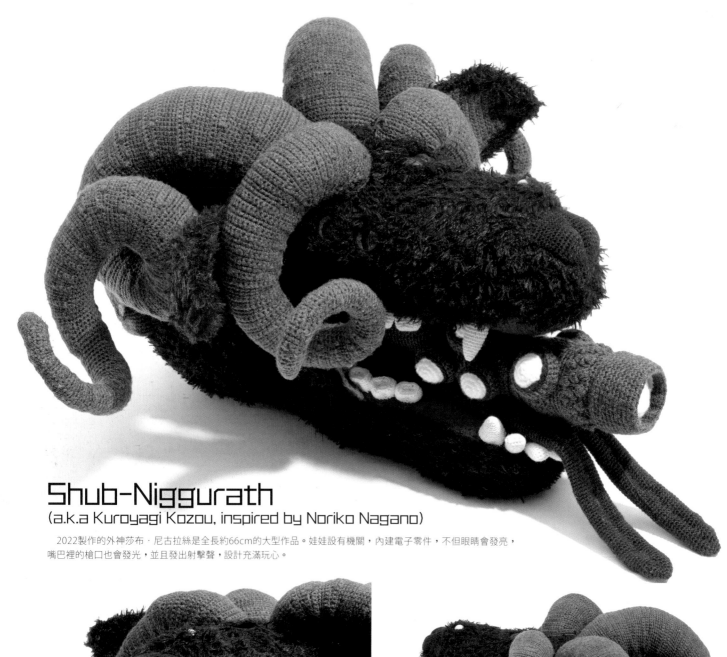

Shub-Niggurath
(a.k.a Kuroyagi Kozou, inspired by Noriko Nagano)

　2022製作的外神莎布‧尼古拉絲是全長約66cm的大型作品。娃娃設有機關，內建電子零件，不但眼睛會發亮，嘴巴裡的槍口也會發光，並且發出射擊聲，設計充滿玩心。

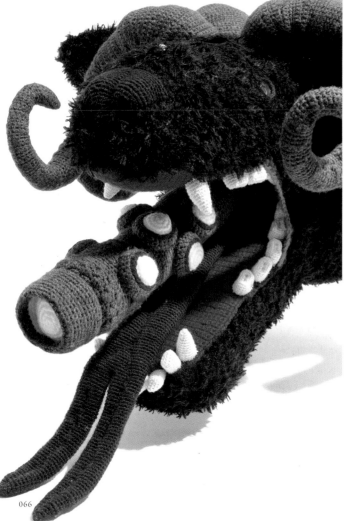

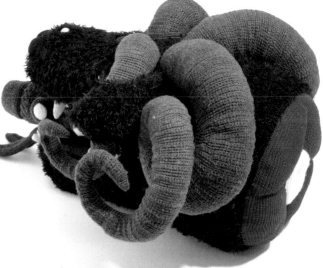

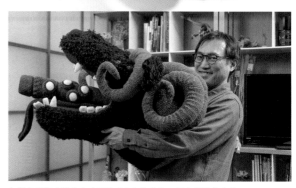

▶創作者青木淳教大家正確（？）抱莎布‧尼古拉絲的方法。

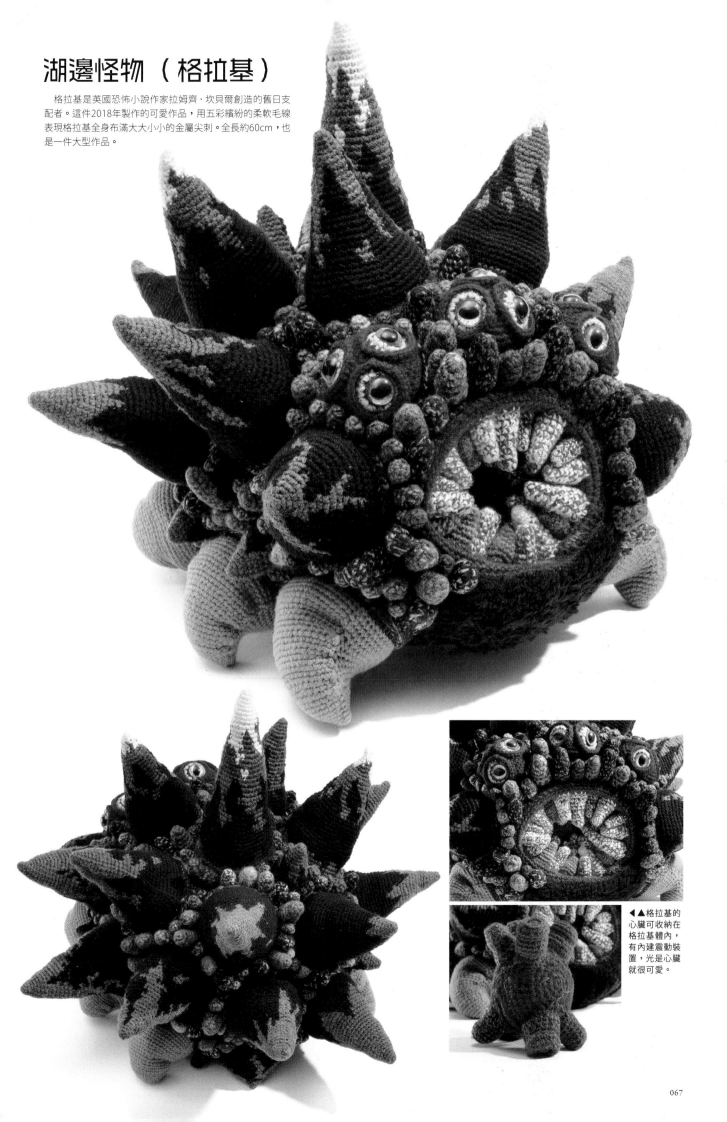

湖邊怪物（格拉基）

　　格拉基是英國恐怖小說作家拉姆齊‧坎貝爾創造的舊日支配者。這件2018年製作的可愛作品，用五彩繽紛的柔軟毛線表現格拉基全身布滿大大小小的金屬尖刺。全長約60cm，也是一件大型作品。

◀▲格拉基的心臟可收納在格拉基體內，有內建震動裝置，光是心臟就很可愛。

H.M.S. ARCHIVE 2022

本刊物「H.M.S.」原本是月刊
Hobby JAPAN的連載企劃。本
篇彙整了月刊Hobby JAPAN於
2022年1月號到12月號收錄的企
劃作品，一口氣向大家展示這12
件作品。請大家盡情欣賞有時恐
怖、有時可愛，不拘類型的豐富
作品群像。

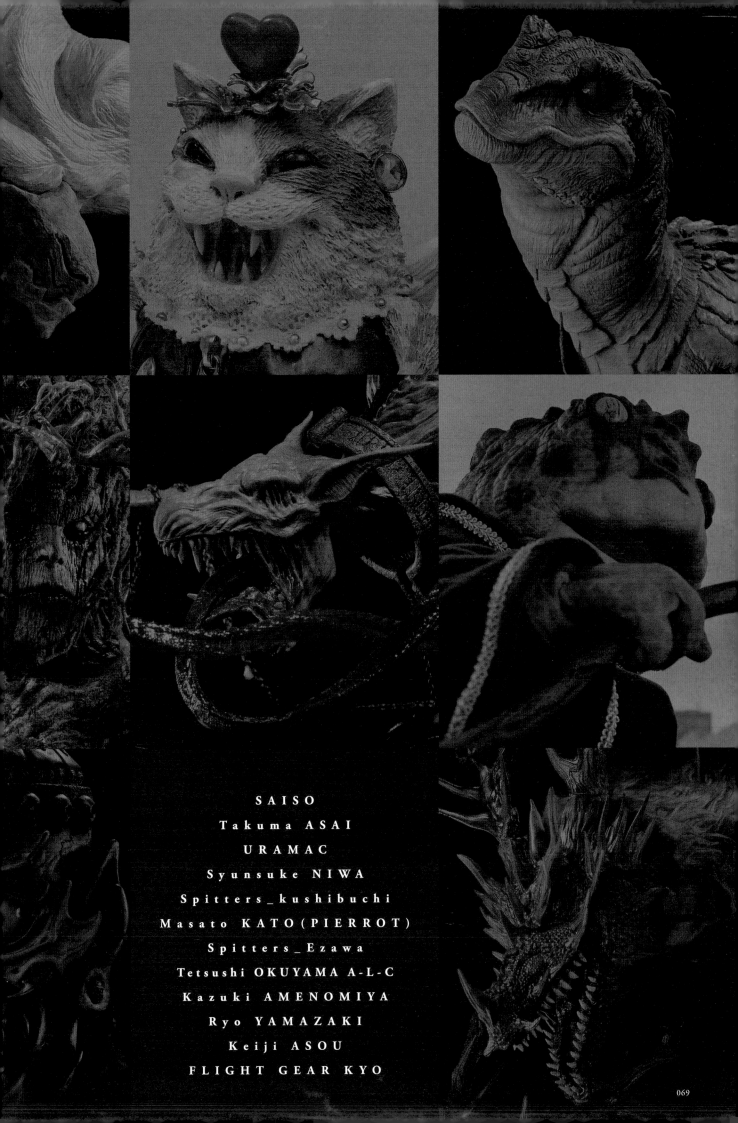

SAISO
Takuma ASAI
URAMAC
Syunsuke NIWA
Spitters_kushibuchi
Masato KATO(PIERROT)
Spitters_Ezawa
Tetsushi OKUYAMA A-L-C
Kazuki AMENOMIYA
Ryo YAMAZAKI
Keiji ASOU
FLIGHT GEAR KYO

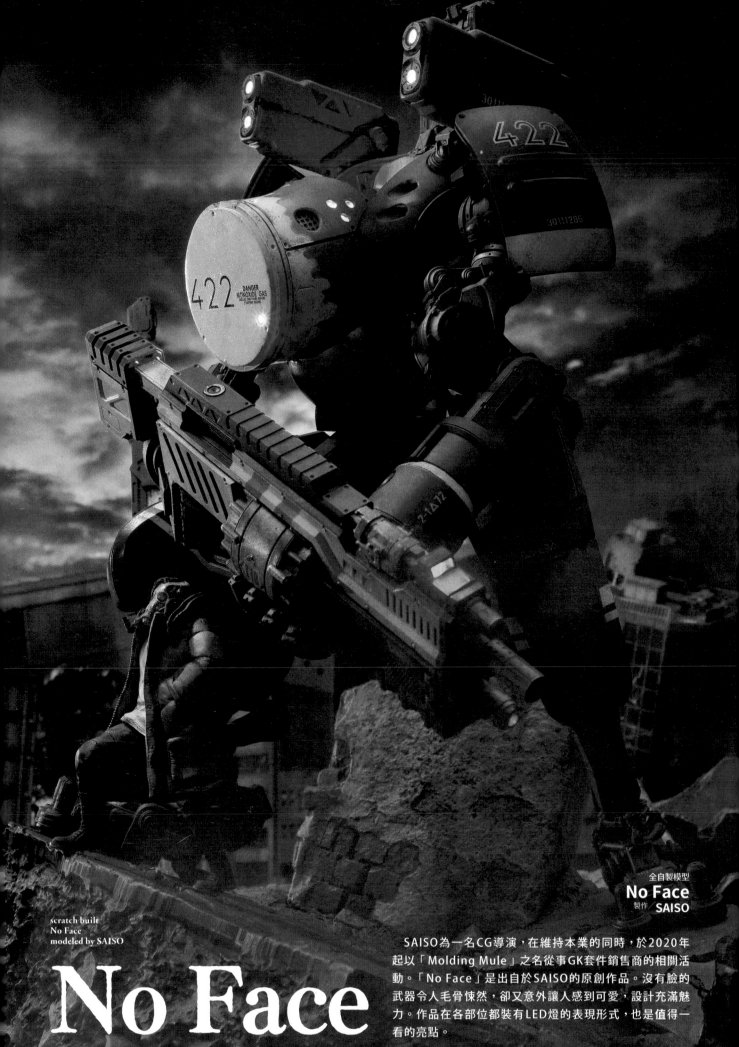

422

DANGER
MONOXIDE GAS
SHUT THE FUEL BEFORE
STARTING ENGINE

422

30111286

scratch built
No Face
modeled by SAISO

全自製模型
No Face
製作／SAISO

No Face

SAISO為一名CG導演，在維持本業的同時，於2020年起以「Molding Mule」之名從事GK套件銷售商的相關活動。「No Face」是出自於SAISO的原創作品。沒有臉的武器令人毛骨悚然，卻又意外讓人感到可愛，設計充滿魅力。作品在各部位都裝有LED燈的表現形式，也是值得一看的亮點。

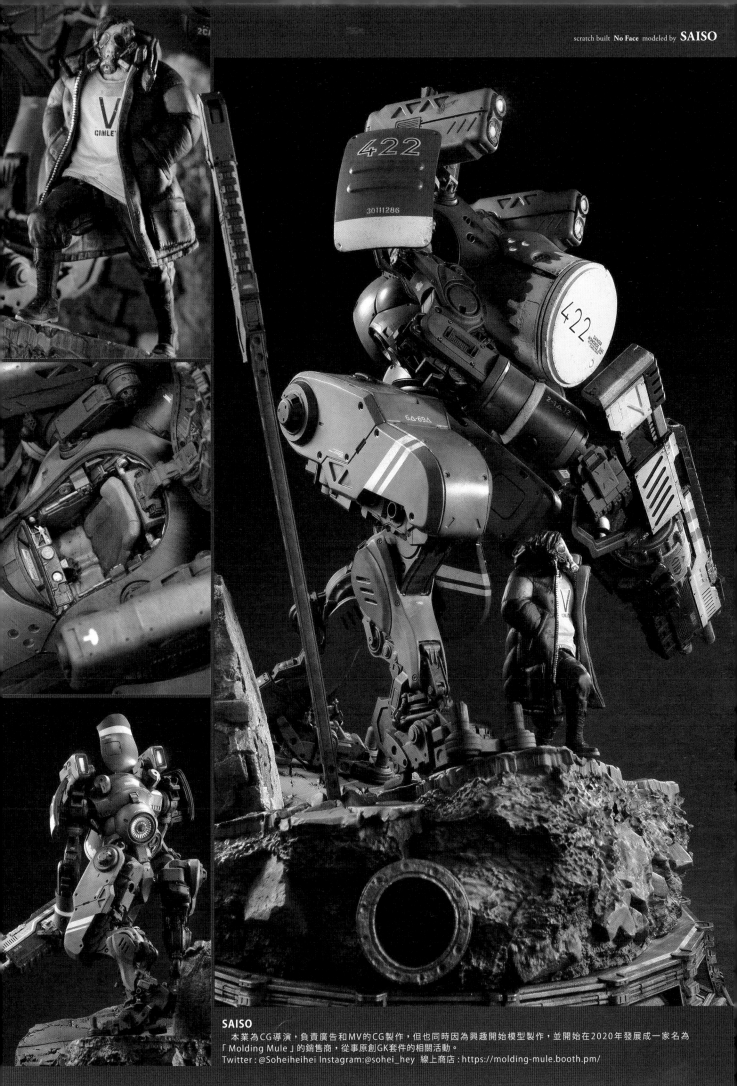

SAISO

　本業為CG導演，負責廣告和MV的CG製作，但也同時因為興趣開始模型製作，並開始在2020年發展成一家名為「Molding Mule」的銷售商，從事原創GK套件的相關活動。
Twitter：@Soheiheiheihei　Instagram：@sohei_hey　線上商店：https://molding-mule.booth.pm/

ATAWARI：我一直想變成別人

scratch built
ATAWARI: I wanna be someone else
modeled by Takuma ASAI

全自製模型
ATAWARI：我一直想變成別人
製作／**淺井拓馬**

淺井拓馬是一位以怪獸和怪物為主題創作立體造型和從事繪畫直播等活動的美術家，同時也是一位原型師。他將長年出現在自己腦海的熟悉人物創作成立體造型，以如此獨特的形式第一次參與本刊企劃。淺井拓馬透過這件作品的表現，反映自身是軟弱無力又不堪一擊的存在，大家對此有甚麼樣的感想呢？

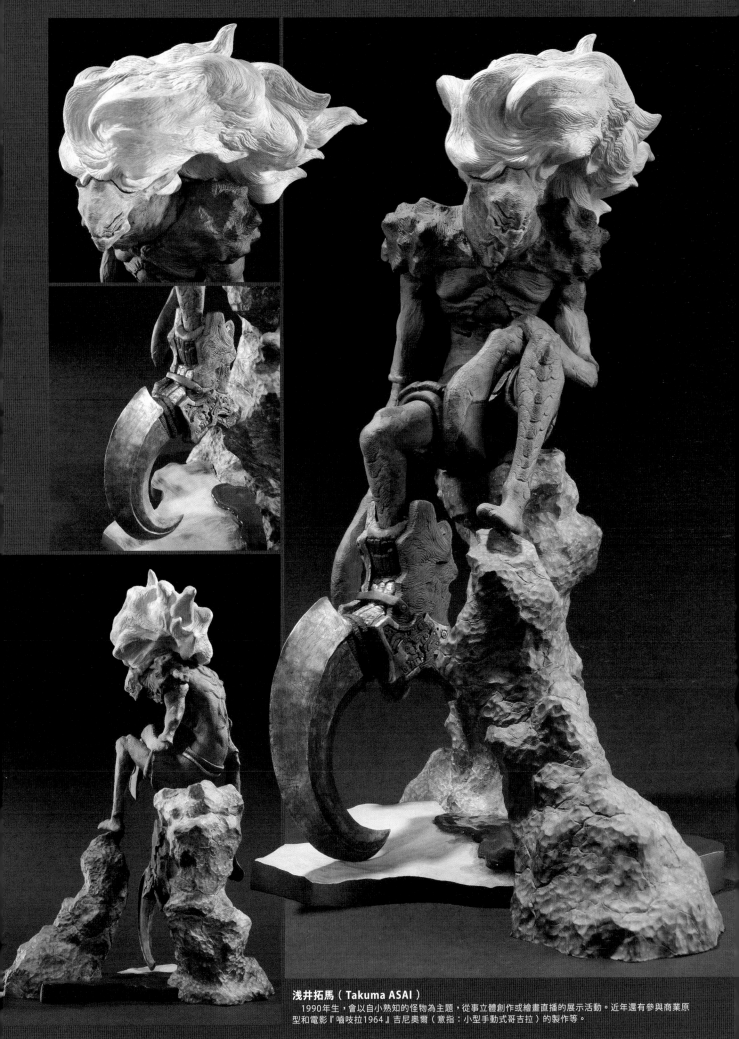

浅井拓馬（Takuma ASAI）

　1990年生，會以自小熟知的怪物為主題，從事立體創作或繪畫直播的展示活動。近年還有參與商業原型和電影『嚙吱拉1964』吉尼奧爾（意指：小型手動式哥吉拉）的製作等。

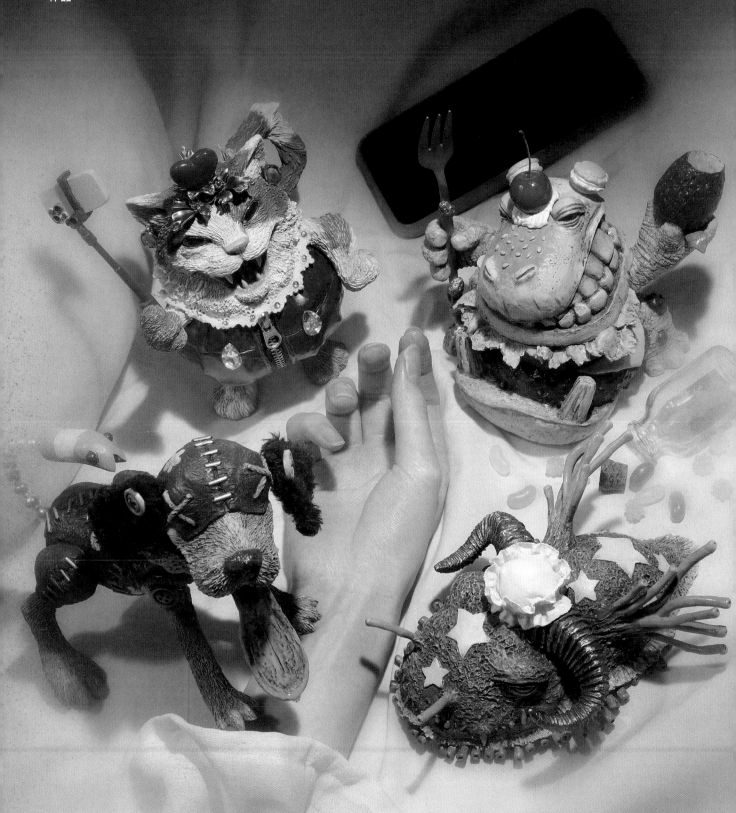

URAMAC是擁有漫畫家與怪獸原型師兩種身分的造型創作者,他透過將人類擁有的慾望化為具象形體的主題創作,再次出現H.M.S.的企劃活動。這4件具象化的作品都融合了可愛與幽默的元素,不論哪一件都呈現出獨特又可愛的樣貌,但是背後都讓人想起成人枯燥的日常與嚴酷的現實,成了令人有所感悟的作品。

全自製模型

SWEET DESIRES
製作／**URAMAC**

scratch built
SWEET DESIRES
modeled by URAMAC

SWEET DESIRES

APPROVAL [認同]

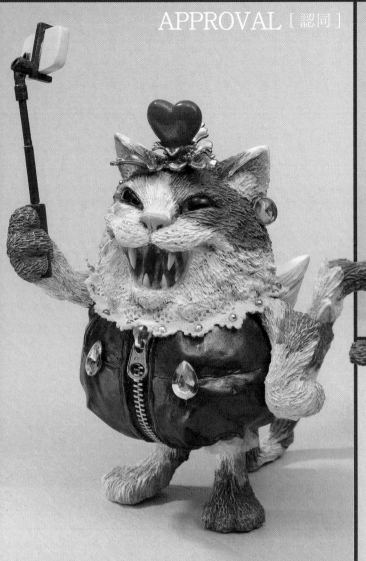

LIBIDO [性慾]

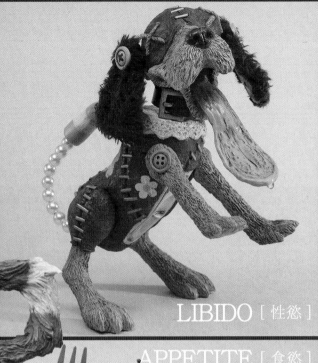

APPETITE [食慾]

URAMAC
漫畫家兼造型創作者。曾任職於「怪獸無法地帶」，之後開始獨立
創作。擅長寫實Q版的造型創作，並將作品發表在各大活動中。
另外，還從事許多商業原型的製作。
手模／櫻井彩乃

SLEEP [睡眠]

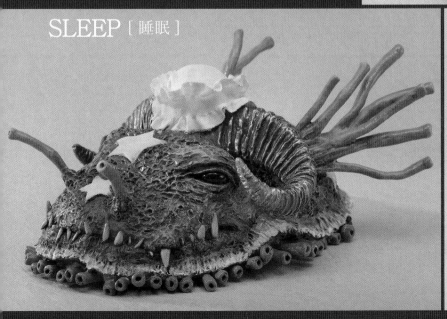

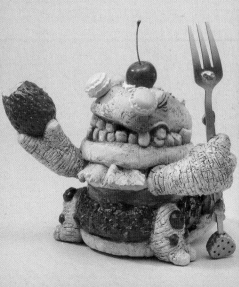

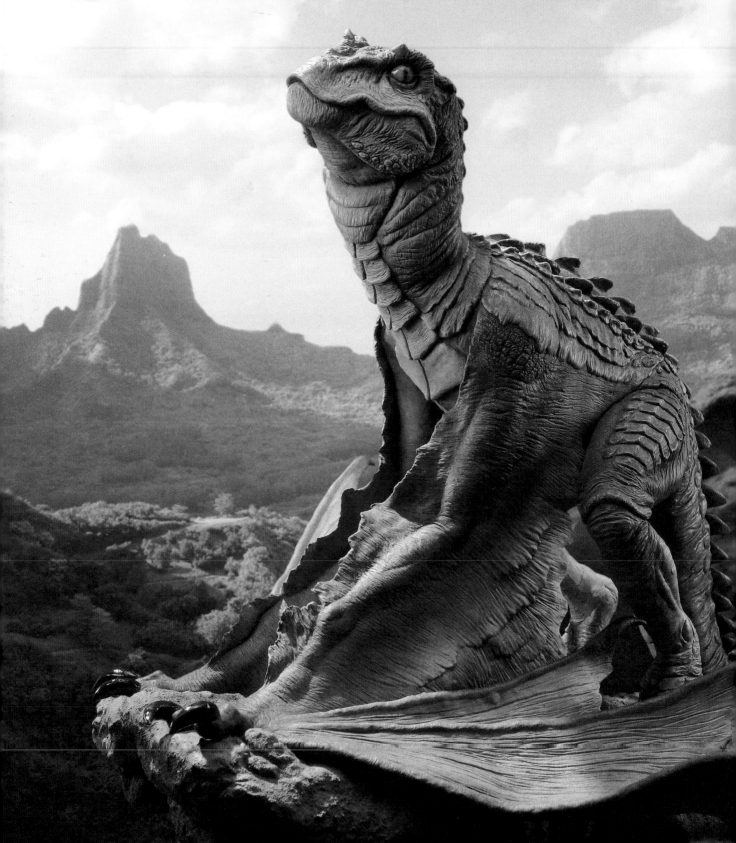

Q：魁札爾科亞特爾

全自製模型
Q：魁札爾科亞特爾
製作／**丹羽俊介**

scratch built
Q:Quetzalcoatl
modeled by Syunsuke NIWA

丹羽俊介另一個大家熟知的身分，是怪獸GK套件製造商Monster Maker 28的原型師。平常多以東寶怪獸為創作主題的丹羽俊介，這次稍微偏離過去習慣的風格，以具H.M.S.特色且更著重生物表現的手法，自由創作出視角獨到的幻獸樣貌。

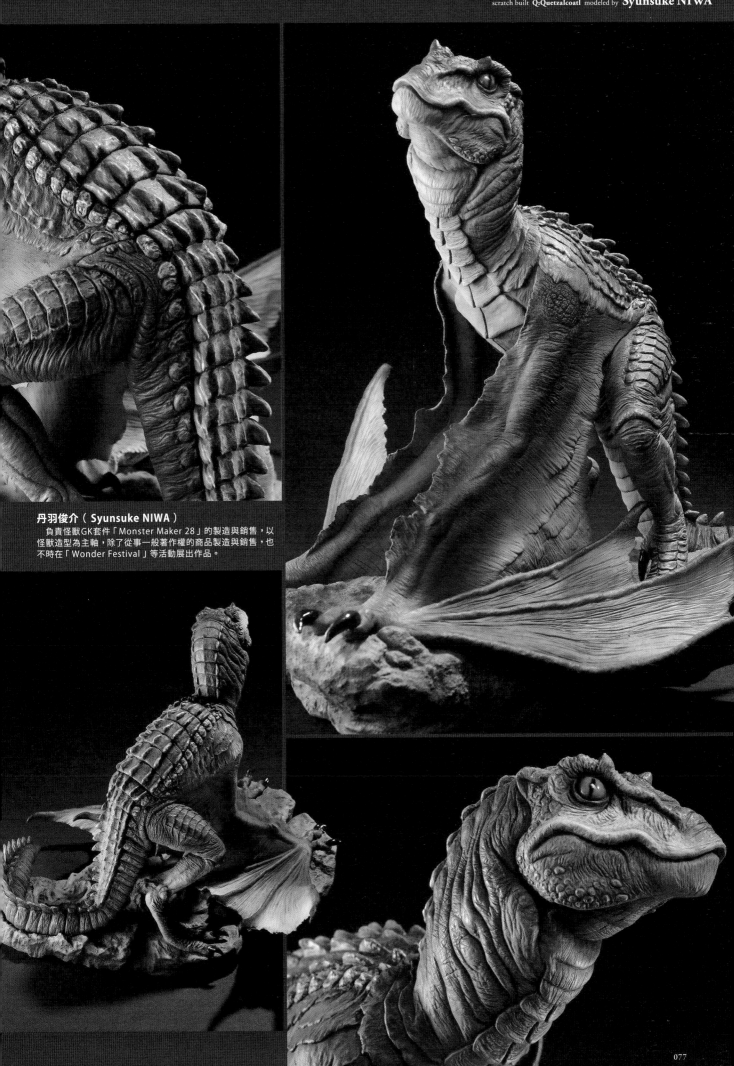

丹羽俊介（ Syunsuke NIWA ）
　負責怪獸GK套件「Monster Maker 28」的製造與銷售，以怪獸造型為主軸，除了從事一般著作權的商品製造與銷售，也不時在「Wonder Festival」等活動展出作品。

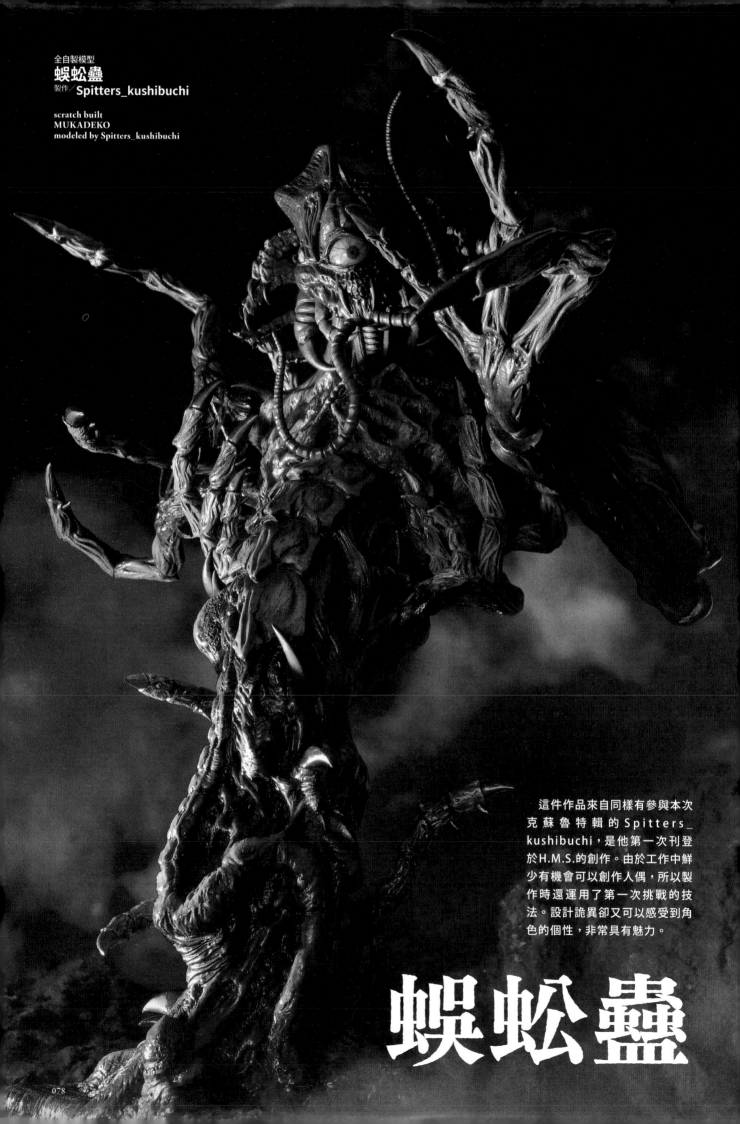

全自製模型
蜈蚣蠱
製作／**Spitters_kushibuchi**

scratch built
MUKADEKO
modeled by Spitters_kushibuchi

這件作品來自同樣有參與本次克蘇魯特輯的Spitters_kushibuchi，是他第一次刊登於H.M.S.的創作。由於工作中鮮少有機會可以創作人偶，所以製作時還運用了第一次挑戰的技法。設計詭異卻又可以感受到角色的個性，非常具有魅力。

蜈蚣蠱

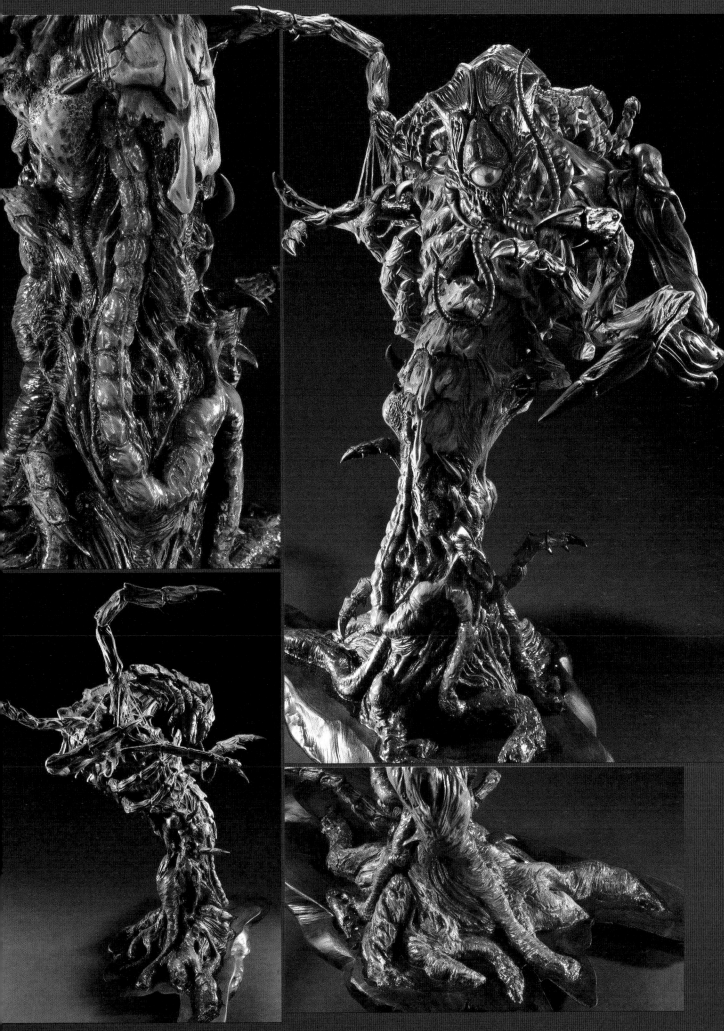

Plant Medusa

第一次參與的加藤正人主要在影像產業從事特效化妝和造型的工作。他將動物和怪物與植物相融，透過他自己獨特的主題，創作出全新的立體作品，呈現出結合了植物的美杜莎。希望大家仔細觀賞他利用各種材料重現的植物質感。

全自製模型
Plant Medusa
製作／加藤正人（PIERROT）

scratch built
Plant Medusa
modeled by Masato KATO(PIERROT)

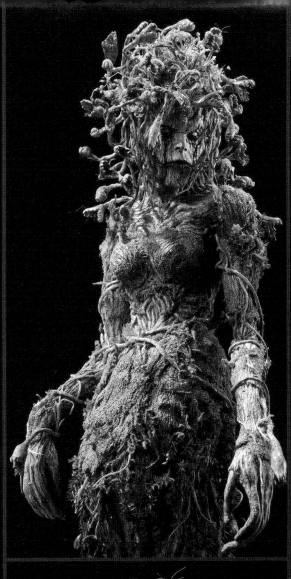

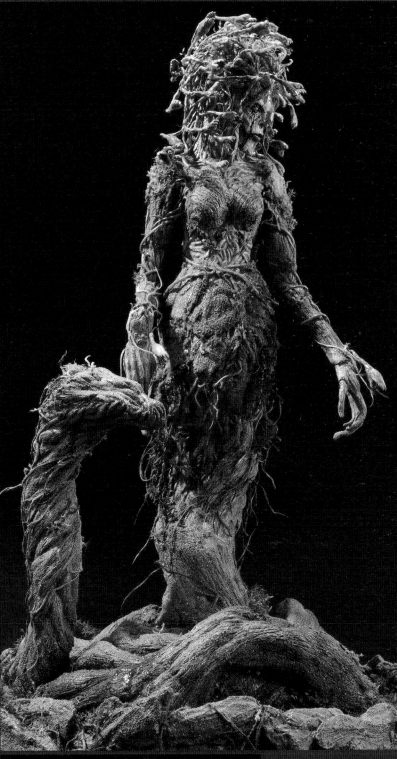

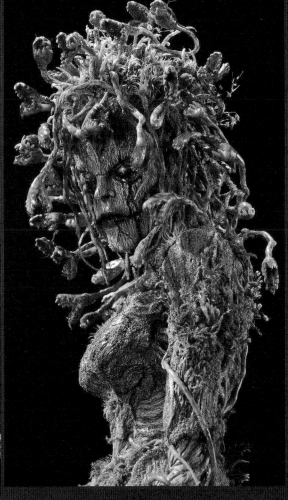

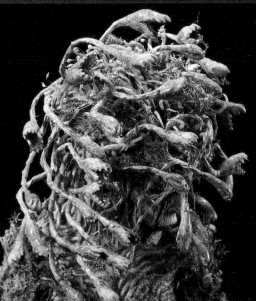

加藤正人
（ PIERROT ）
（ Masato KATO ）
　特殊化妝造型師。
除了電影、電視、廣告
等影像作品和雕塑製作
之外，還以PIERROT之
名參加原創怪物或角色
等主題的活動。
Instagram
m.k.pierrot_666
Twitter
@k_ma5at0

來自線性時間的追蹤者

Spitters_Ezawa比本次特輯更早一步選擇克蘇魯神話的主題完成這件特殊造型。他將潛伏在灰色岸邊，通過角落現身在人類世界的克蘇魯神話怪物廷達洛斯獵犬化為立體創作，用來隱喻任何人都無法逃離的〝死亡〞。他連微縮模型底座上的傢飾品都做得極為精巧，請大家也一併仔細欣賞。

全自製模型
來自線性時間的追蹤者
製作 **Spitters_Ezawa**

scratch built
**Tracker from straight line time
modeled by Spitters_Ezawa**

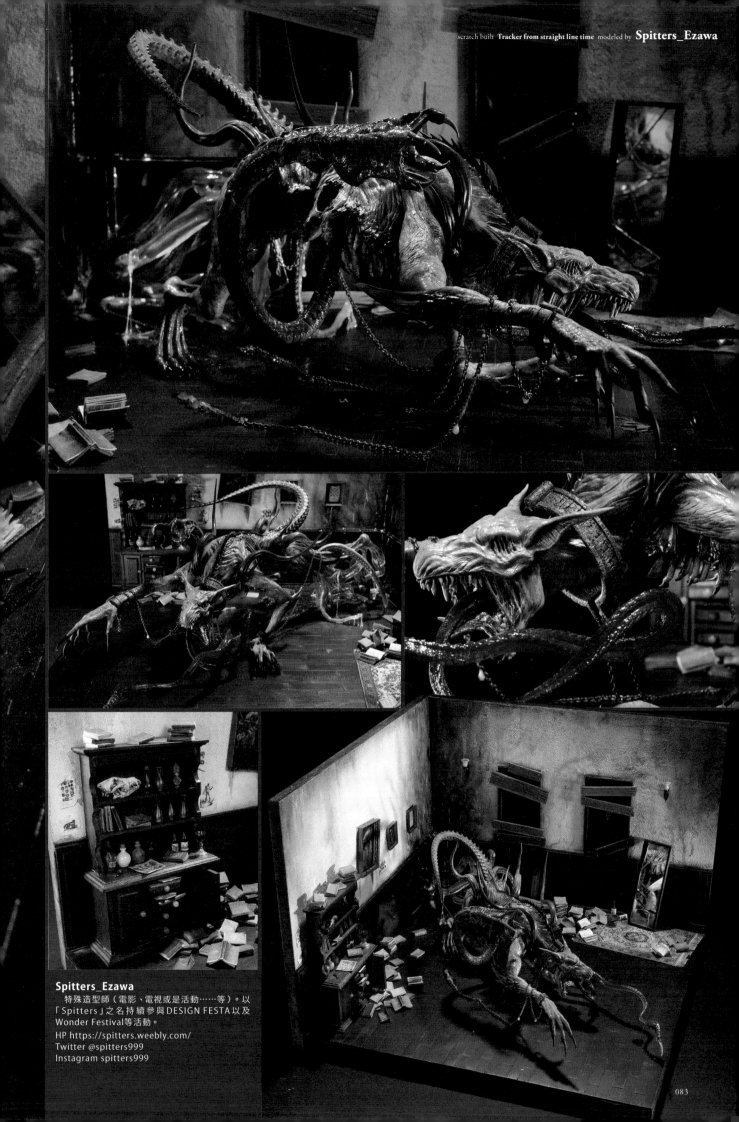

Spitters_Ezawa
　特殊造型師（電影、電視或是活動……等）。以
「Spitters」之名持續參與DESIGN FESTA以及
Wonder Festival等活動。
HP https://spitters.weebly.com/
Twitter @spitters999
Instagram spitters999

自稱賢者之人

電子動畫技術系統賦予造型物栩栩如生的動作與表情，會用於影像作品和遊樂園的展示物等，是娛樂產業不可或缺的技術。本篇奧山哲志運用自己擅長的電子動畫技術系統，製作了樣貌怪異的賢者，請大家盡情欣賞。

scratch built
Self-styled WISE MAN
modeled by Tetsushi OKUYAMA A-L-C

全自製模型
自稱賢者之人
製作／**奧山哲志（A-L-C）**

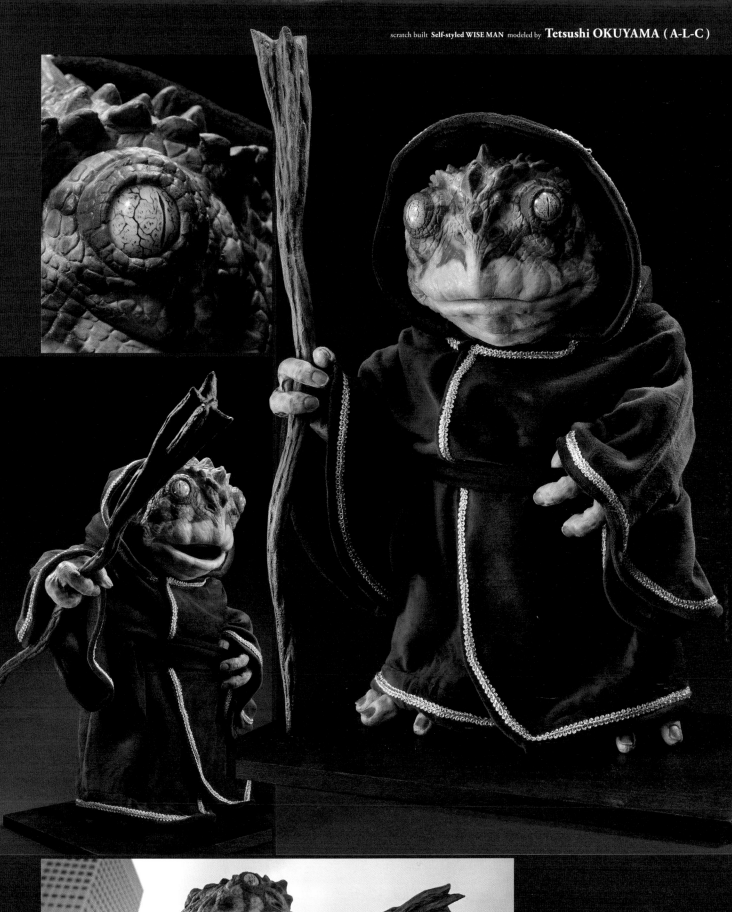

特殊造型兼電子動畫技術創作者。主要在影像相關領域，製作造型物以及讓造型物動作的機械。
近年於DESIGN FESTA等活動展示自製的電子動畫技術作品或銷售以天竺鼠為主題的藝術娃娃。

奥山哲志（A-L-C）
（Tetsushi OKUYAMA）
　特殊造型兼電子動畫技術創作者。主要在影像相關領域，製作造型物以及讓造型物動作的機械。
近年於DESIGN FESTA等活動展示自製的電子動畫技術作品或銷售以天竺鼠為主題的藝術娃娃。
https://alc.ninja-web.net/

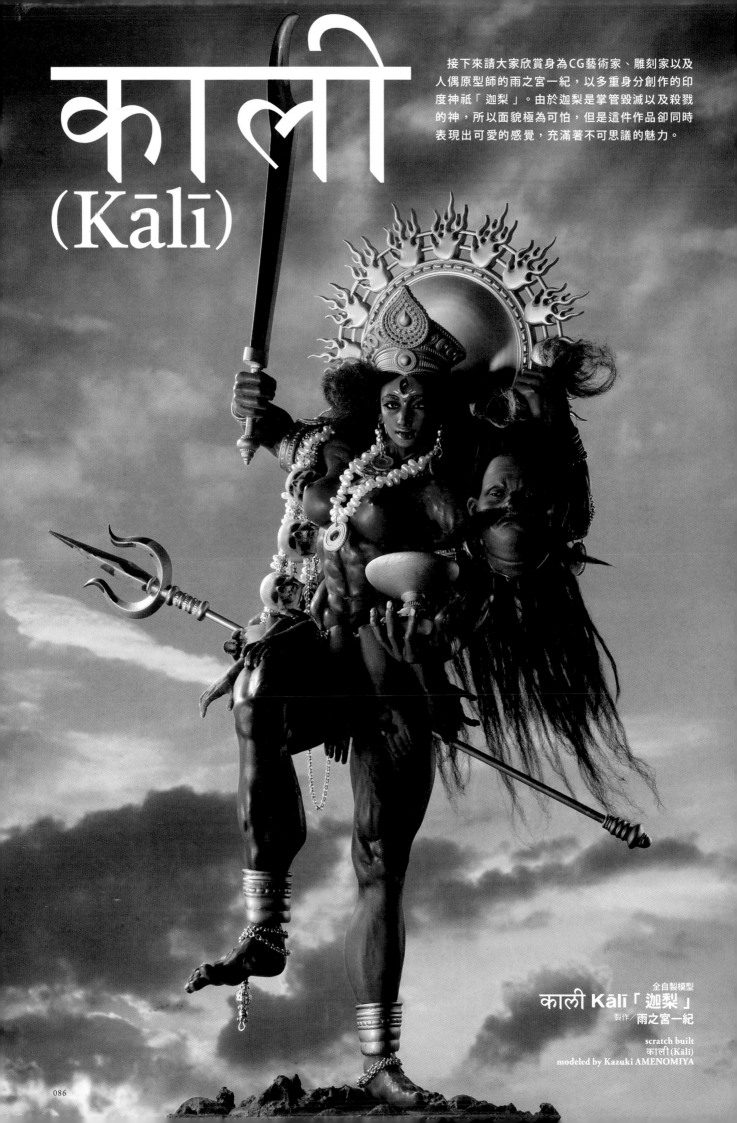

काली
(Kālī)

接下來請大家欣賞身為CG藝術家、雕刻家以及人偶原型師的雨之宮一紀，以多重身分創作的印度神祇「迦梨」。由於迦梨是掌管毀滅以及殺戮的神，所以面貌極為可怕，但是這件作品卻同時表現出可愛的感覺，充滿著不可思議的魅力。

全自製模型
काली **Kālī**「迦梨」
製作／雨之宮一紀

scratch built
काली(Kali)
modeled by Kazuki AMENOMIYA

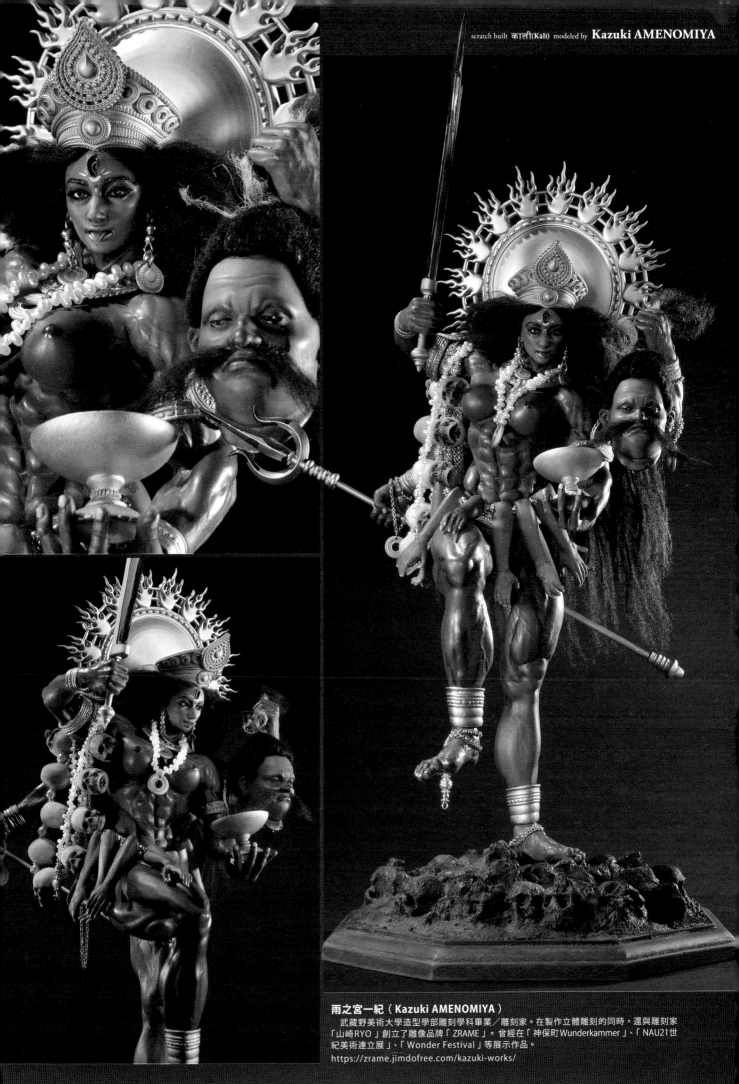

雨之宮一紀（Kazuki AMENOMIYA）
　武藏野美術大學造型學部雕刻學科畢業／雕刻家。在製作立體雕刻的同時，還與雕刻家
「山崎RYO」創立了雕像品牌「ZRAME」。曾經在「神保町Wunderkammer」、「NAU21世
紀美術連立展」、「Wonder Festival」等展示作品。
https://zrame.jimdofree.com/kazuki-works/

DEFEAT COVIT

全自製模型
DEFEAT COVIT
製作／**山崎RYO**

scratch built
DEFEAT COVIT
modeled by Ryo YAMAZAKI

　美術家山崎RYO從木雕到數位造型，會配合主題靈活運用各種材料，這是他初次參與H.M.S.。作品主題是至今依舊影響我們生活的COVID19，以普普風設計表現搜尋機在微觀世界執行任務的樣貌。

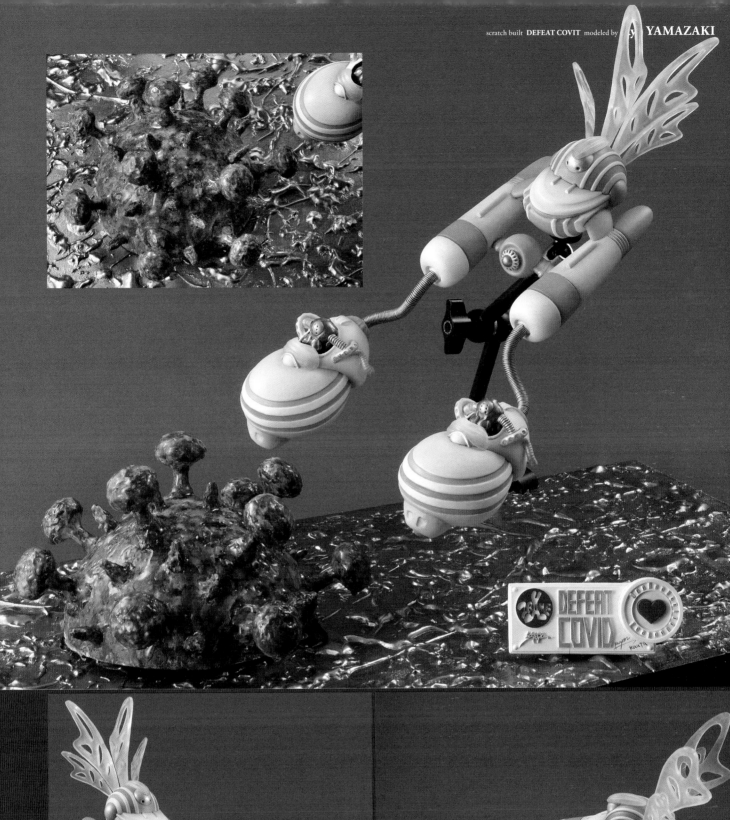

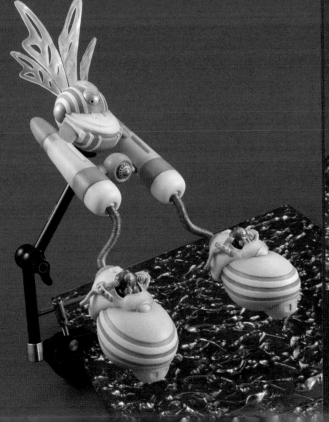

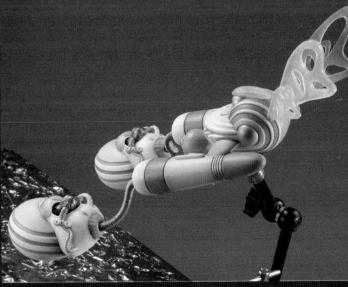

山崎RYO（Ryo YAMAZAKI）
東京藝術大學雕刻科畢業，雕刻家兼美術家。持續以木雕、金屬和樹脂等多
種材料表現創作，會透過雕刻作品、繪畫直播、個展、聯展發表個人作品。
　　除了個人創作，還與雨之宮一紀共同推展雕刻品牌「ZRAME」。
山崎RYOHP　http://ryoyamazaki.jimdo.com

089

西藏骷髏頭 III

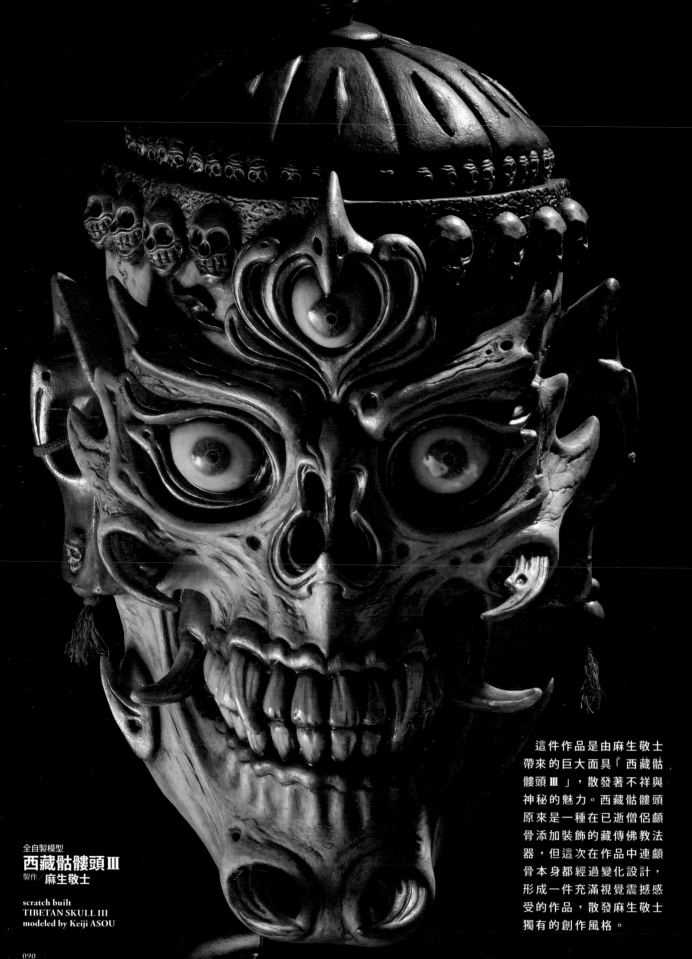

全自製模型
西藏骷髏頭 III
製作／麻生敬士

scratch built
TIBETAN SKULL III
modeled by Keiji ASOU

這件作品是由麻生敬士帶來的巨大面具「西藏骷髏頭 III」，散發著不祥與神秘的魅力。西藏骷髏頭原來是一種在已逝僧侶顱骨添加裝飾的藏傳佛教法器，但這次在作品中連顱骨本身都經過變化設計，形成一件充滿視覺震撼感受的作品，散發麻生敬士獨有的創作風格。

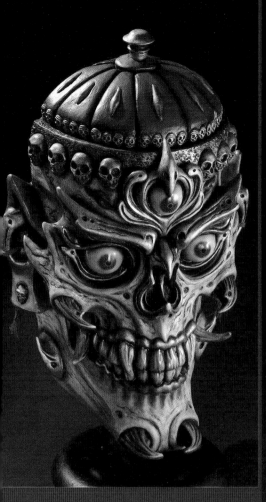

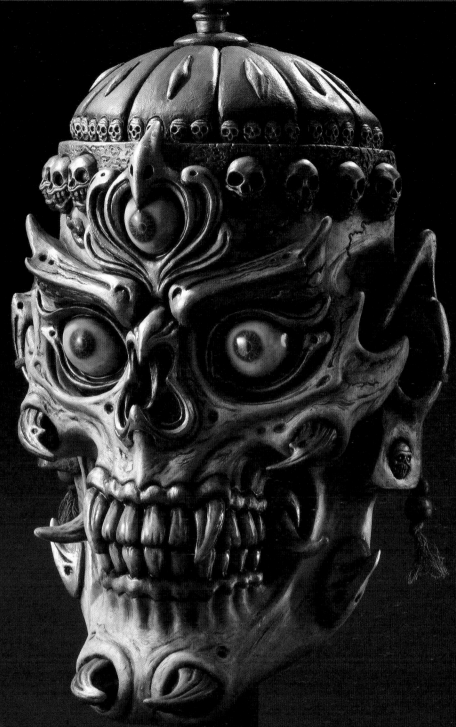

麻生敬士（Keiji ASOU）

　出身於大阪的特殊造型師，還曾經是特攝作品中的怪獸造型工作人員，其後成為一名自由造型師，在特效化妝、造型工作室從事電影、廣告等工作。回到大阪後，一邊從事主題公園和活動相關的造型物，一邊以『麻生GOMU工藝』之名創作個人作品。

　主要參與的作品有電影『超人力霸王系列 梅比斯＆超人兄弟世紀之戰』以及『假面騎士THE NEXT』，電視劇『假面騎士BLACK SUN』等。

blog
https://ameblo.jp/livingdeadpower/
SNS
https://www.instagram.com/asokeiji/
https://www.facebook.com/asosculpture
https://twitter.com/asomegane1

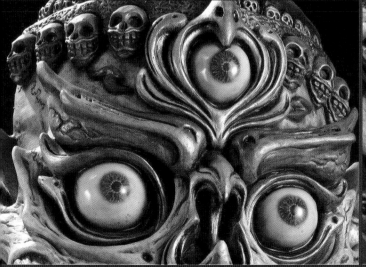

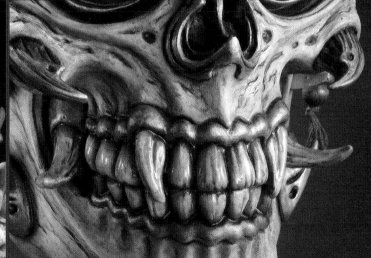

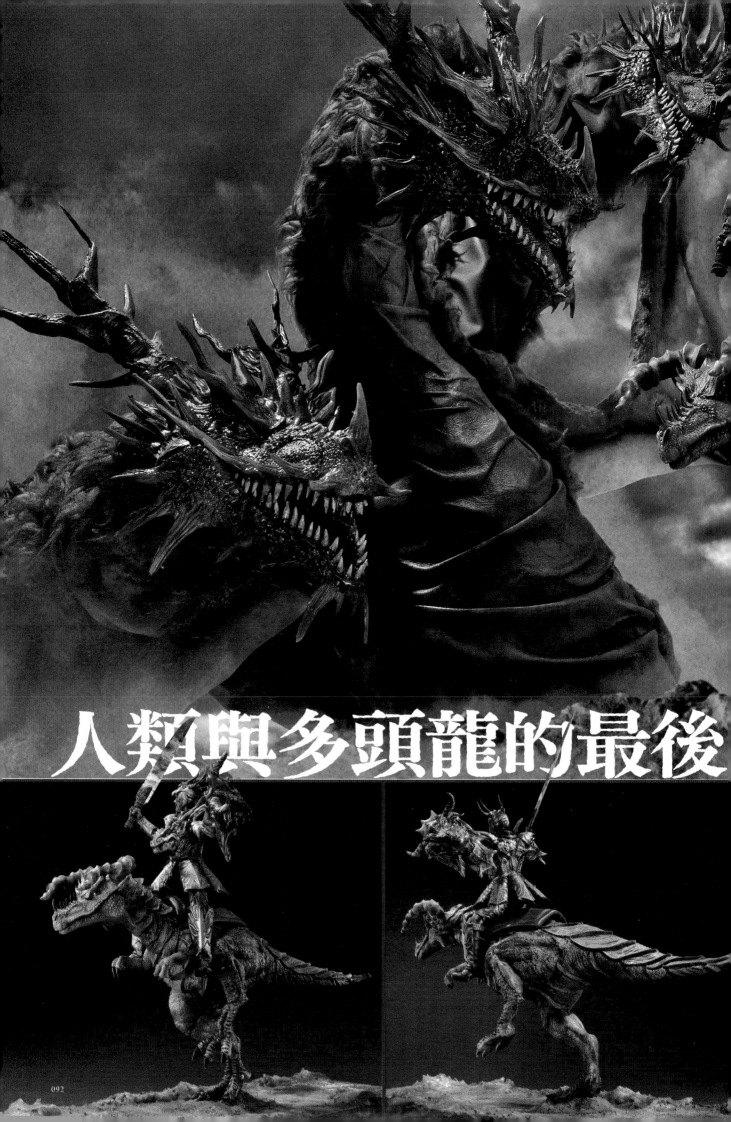

人類與多頭龍的最後

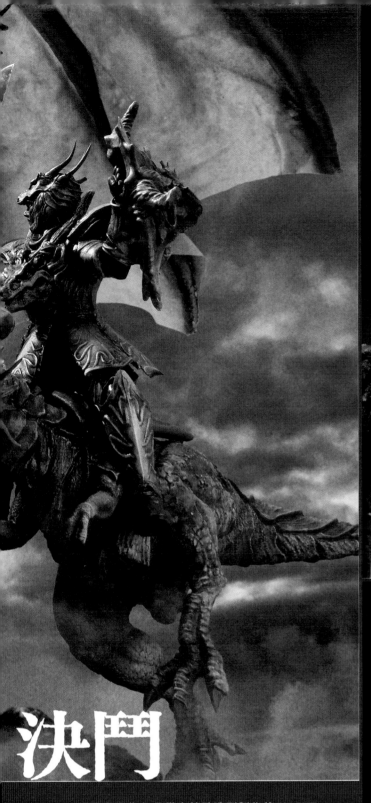

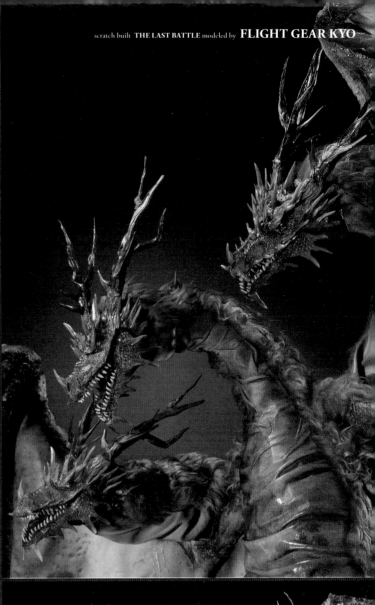

決鬥

這是在影像作品從事特殊造型製作的FLIGHT GEAR KYO第 2 次參與H.M.S.的作品,並且以大型創作的表現形式,製作出地球僅存的龍與人類之間一對一的戰鬥場景。這次還包括了未收錄在月刊Hobby Japan的拍攝照片,也請大家一併欣賞。

全自製模型
人類與多頭龍的最後決鬥
製作／**FLIGHT GEAR KYO**

scratch built
THE LAST BATTLE
modeled by **FLIGHT GEAR KYO**

FLIGHT GEAR KYO
從事電視、電影、廣告、活動等特殊造型的製作,也會在Wonder Festival和DESIGN FESTA等活動展示個人作品。

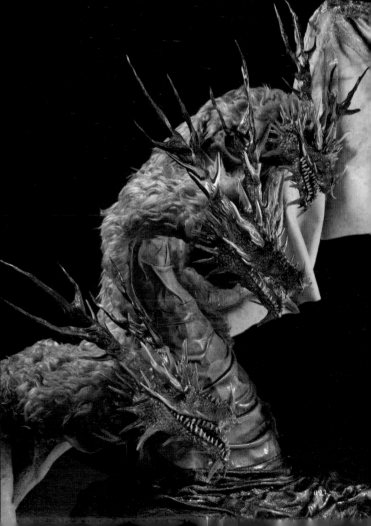

No Face 製作與撰文／SAISO

「以無五官之意命名的作品，是個可搭乘的雙足步行無臉機器人。身體前面正圓形的裝甲部分，添加了飛行員習慣塗上的獨特油漆標記，有些機身為簡單的識別編號，有些則會畫成類似一張臉。」

雖然是機器人，但是想要表現出妖怪般的可怕氛圍，因此設計成有點詭異的無臉機器人。製作時曾想在機身前面的裝甲上笑臉，做成笑著打、精神異常的樣子，但是塗裝時覺得過於普普風，而決定這次只簡單塗上白色的識別編號。

飛行員人偶的造型結合了防毒面具和機械頭盔，設計主題為羊和山羊的顱骨。

製作步驟包括底座在內，全都使用3D印表機列印出數位建模。因為還想添加燈飾，所以在設計數位造型的階段還考慮了配線和LED燈的安裝方法，將需要的零件用透明樹脂印出來。

這次可以參加如此精彩的企劃活動，我真的是與有榮焉。我的風格和色彩有點不同，難得有此機會，全都依照自己的喜好製作。希望大家都看得開心。

初次刊登／月刊Hobby Japan 2022年1月號

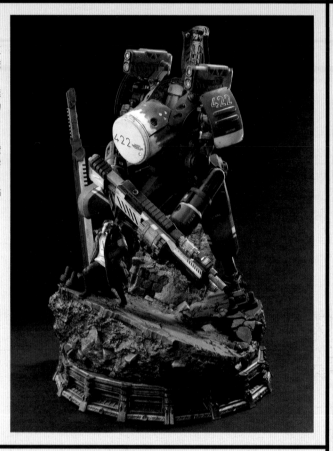

ATAWARI： 我一直想變成別人

製作與撰文／淺井拓馬

這件作品發想自一個名為「ATAWARI」的人物，是從我小時候就出現在腦中世界的人物之一，彷彿一位想像中的朋友。我想像著早晨他與朋友站在使國家各處逐漸蠻荒的某片沙漠，並且將這副景象化為立體作品。

ATAWARI有一個分開生活的兄弟MIYAMOTO，與他過著截然不同的生活，而這個「人物」的產生，反映了我自身是個軟弱無力又不堪一擊的存在。

一開始描繪的概念圖為怪物般的輪廓加上誇張的動作，但是再次回到空間結構與我想表現的主題時，我覺得現在呈現的姿勢比較適合而決定著手製作。材料都使用美國土，塗裝則使用Vallejo塗料。

初次刊登／月刊Hobby Japan 2022年2月號

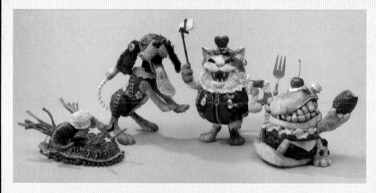

SWEET DESIRES 製作與撰文／URAMAC

她已疲憊不堪
不安總縈繞心頭
一切都不如己意

無法脫離SNS
壓力下的暴飲暴食
身體因失眠也未能充分休息

處於淺眠狀態
她正在作夢

APPROVAL [認同]
LIBIDO [性慾]
APPETITE [食慾]
SLEEP [睡眠]

在那兒她的慾望成形
隨心所欲、恣意瘋狂

然後醒來的她
繼續今天的生活

大家好，我是URAMAC。這次稍微挑戰不同的作品表現，結合真人模特兒，將人類內心潛在的4大慾望做成具體的樣貌。

創作概念是將某位女性腦中的想像化為有形，設計以動物為基礎，整體呈現出可愛、幽默又廉價的調性。塑形材料主要使用石粉黏土「LaDoll」，再搭配鋁線、木工補土和UV膠等。我想做出外表華麗又有點廉價的感覺，而使用了100日圓商店的各種手作材料。

初次刊登／月刊Hobby Japan 2022年3月號

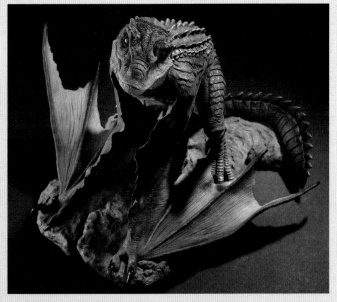

Q：魁札爾科亞特爾

製作與撰文／丹羽俊介

這次的作品是「Q：魁札爾科亞特爾」。這是阿茲提克神話中的神祇，甚至有些翼龍以此為名。另外因為魁札爾科亞特爾的名字有鳥與蛇的涵義，因此又稱為「羽蛇神」。與前一次的作品相同，製作時想著重於怪物風格的造型，而非神聖的樣子，發想則來自我喜歡的電影……。比方『空中大怪獸○』，還有『地○王國』……。

造型方面，外表為類似人類雙足行走的恐龍長有翅膀，但是沒有太針對細節深入構思，創作時著重在氛圍塑造。過程中一直無法確定手臂長度和翅膀大小，多次考慮「這個傢伙會飛嗎？」，最後做出可能會飛的感覺（笑）。

另外，因為我很喜歡奇幻事物，所以多少參考了各種龍的造型。這個角色絕對不是一個「反派」，只是單純棲息在某處的生物，像『空中大怪獸拉○』或『Q來了』都只是在天空飛翔進食就被攻擊的可憐傢伙。不過對於被吃掉的我們來說，的確是非常恐怖的存在……。

從各種層面來看，「共存」都是很重要的問題，從今往後或許仍舊會是一道「課題」。

初次刊登／月刊Hobby Japan 2022年4月號

蜈蚣蠱 製作與撰文／Spitters_kushibuchi

507 名稱：嘗試詛咒的匿名者 發表日：2022/03/04（日）18：40：50
ID：Spittersk

我有一個很想要報仇的對象，
我無意間在網路得知一種名為蠱毒的詛咒，
雖然嘗試了這個方法，
但是門外漢的詛咒應該沒用，
我想復仇的對象仍然活蹦亂跳。
想想也是，只是隨便比劃，也沒有向誰請教過真正的作法，
究竟為何會做出這種傻事……
完全沒想過一旦詛咒失敗就會反噬自身，
蠱毒漸漸爬向我了，
即便逃走，只要一想起就會出現，
說真的，誰可以來救救我？
-某告示板留言-

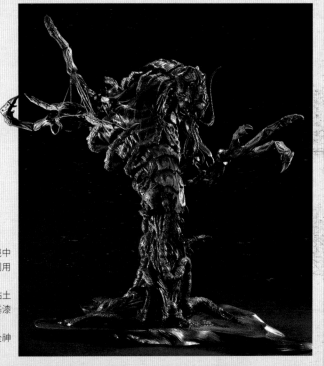

蠱毒是一種咒術，人們先將各種毒蟲（蜈蚣、蜘蛛、青蛙、蛇等）關入一個甕中後，讓牠們彼此廝殺吞食，直到剩下僅存的最後一隻蟲，再將其奉為神靈，並利用牠的毒下咒。

這件作品是以蠱毒的一種，即蜈蚣蠱為主題創造的怪物。原型大多使用NSP黏土製作，再用矽膠翻模複製。主要的材料為樹脂鑄造和環氧補土，塗裝則使用硝基漆塗料和壓克力塗料。

過程中挑戰試驗了各種未曾使用的技法，依自己的喜好想法塑造，所以可以全神貫注地投入創作，非常樂在其中。

Plant Medusa 製作與撰文／加藤正人（PIERROT）

美杜莎為蛇髮妖三姊妹之一，頭髮為無數毒蛇，而且擁有讓見者石化的能力。

這件作品以美杜莎為主題，是因為面對人類無止盡破壞大自然的行為感到憤怒，為了消滅人類而誕生的怪物。長在頭上的食蟲植物會用毒液溶化各種物質，並且用尾巴咬碎食物。

牠以人類為養分，使身體與植物自然變化成長，並且賦予其他樹木和植物生命與恐怖。

原型使用NSP黏土塑形，再用矽膠翻模成型。身體、手和尾巴使用FRP，臉部、食蟲植物則利用樹脂塑形，製作時會確認整體的比例，再用聚酯纖維補土和環氧補土調整造型，或添加細節。塗裝方面，底色用硝基漆噴塗上色，再塗上壓克力塗料。

苔癬的表現運用了微縮模型使用的粉狀材料，草和枝枒也使用了微縮模型的相關材料，還有一部分使用了經過永生技術處理的真實植物。

我曾在專門學校畢業製作時提交美杜紗的作品，經過了10年仍舊有想要挑戰的部分，由於我的作品風格大多會將植物融入創作中，所以這次受到邀請時，決定沿用這種創作形式。

初次刊登／月刊Hobby Japan 2022年6月號

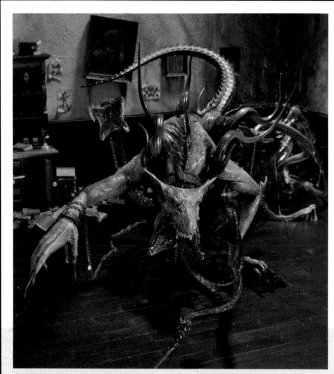

來自線性時間的追蹤者

製作與撰文／Spitters_Ezawa

不論你在何處，即便你想遺忘，
緊追不捨的人
仍會永無止盡地窮追不捨……
你絕對無法逃離這份恐懼
那一刻終將到來
Memento Mori　勿忘人終將一「死」

　　近幾年因為全球流行的疾病，讓人更進一步思考生死觀。雖然死亡是一種無形的存在，但我想將它做成一種有形的恐懼，而從過去一直想要表現的主題，也就是以克蘇魯神話裡的廷達洛斯獵犬為發想，創作出這次的作品。這個虛構的生命體總是處於飢餓狀態，憎恨誕生在時間扭曲的我們，為了狩獵會跨越時空，從角落出現。我想用這樣具體的樣貌，表現每個人皆同樣無法逃避的死亡。

　　我利用ZBrush（3D軟體）做出原型後，使用立體光刻造型的3D印表機列印。下半身使用半透明的樹脂，詮釋出獵犬從角落冒出時黏稠的液狀物質。身體則塗上輔助劑以表現出腦漿的模樣，添加液體帶有的光澤感。另外，還結合了依照設定的微縮模型。裝有畫框的繪畫是過去描繪的克蘇魯和H.P.洛夫克拉夫特。

　　我喜歡毫不留情攻擊人類的怪物，所以未來我仍想讓恐怖的怪物誕生在這個世界，並且降低目擊者的理智值。

初次刊登／月刊Hobby Japan 2022年7月號

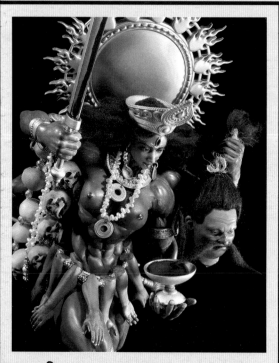

काली Kālī「迦梨」

製作與撰文／雨之宮一紀

　　迦梨外貌造型為藍黑色肌膚、額頭脈輪開啟、4隻手臂、將人手設計成簑衣裙，手上還抱著一顆人頭。當我在眾多的神祇裡，第一次知道這位女神時，那份衝擊激發了我創作的欲望，並且深陷其魅力之中。我對神的第一印象是，「雖然代表殺戮與破壞，但擁有身為女神的女性化面貌，既是恐怖的象徵，卻也可愛溫柔」。

　　除了頭髮和底座之外，其他部分都是用3D印表機列印。頭髮等選擇較粗的毛線，表現獨特的爆炸頭髮型。底座用翻模的骷髏頭和黏土做出造型，並且用塑型劑做出表面質感。最講究的重點在於整體比例，因為長有4隻手臂，因此要小心避免破壞全身的比例。
作品結合了「真正具象手法」-「Road of true figurative sculpture」的概念和構思而完成。希望大家盡情欣賞。

初次刊登／月刊Hobby Japan 2022年9月號

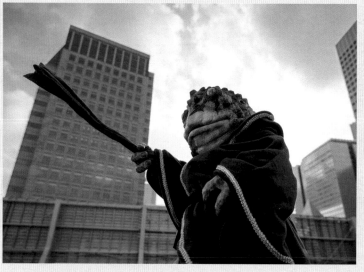

自稱賢者之人 　製作與撰文／奧山哲志（A-L-C）

午休時間應該在屋頂發呆的我，
依稀聽到了有人正在唸咒語的聲音，
仔細探尋，發現了森林裡一處宛若遺跡的地方。
眼前出現一個奇怪的傢伙，披著長袍又像蜥蜴又像青蛙。
這個傢伙安撫著驚慌不已的我，
並自稱自己是一名賢者，運用了召喚之術將我呼喚到這個世界。
總覺得這像是我在輕小說裡看過的情節……被綁架了？
不論怎麼看都覺得事有蹊蹺，陷入未知世界的我也沒有可以依靠的人。
該怎麼辦才好……。

　　多年以來，我的本業是機械相關的工作，
竟然要在「Hobby Japan」的「H.M.S.」發表作品？
　　讓我深感榮幸又苦惱不已，
結論是「就做我想做的吧」
　　趁此機會將過去一直想像的角色化為立體作品。
　　作業流程包括：製作黏土原型、石膏翻模、乳膠＋軟質發泡樹脂塑型、組裝依照紙型裁切的泡棉、裁切SUNPELCA泡棉、直接添加聚氨酯、用聚酯樹脂塑形、縫合從紙型裁切的布料、上色等……。
　　然後認識我的人大概會想到，沒錯，我要製作裝有機械裝置的手作戲偶。不但可以將手套入戲偶控制嘴巴開闔、用棍子操作手臂，經過CAD設計、3D列印、輔助馬達的連接，還可利用無線操控讓眼睛咕嚕嚕轉動。
　　這件作品讓我做出最近在工作上苦無機會表現的製作，所以創作時非常樂在其中。

初次刊登／月刊Hobby Japan 2022年8月號

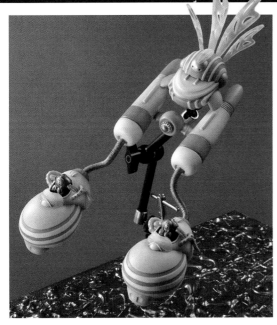

DEFEAT COVIT 製作與撰文／山崎RYO

5××年、母體確認異常。

sisters 「ZRAME調查隊
　　　　 d63sisters將盡速調查！」

operator 「一到異常現場後，請立刻回報」

sisters 「了解」

sisters 「1530到達現場……這是……？」

operator 「確認是甚麼了嗎？」

sisters 「這是我第一次看到實體，
　　　　 形狀看起來應該是2019年的版本」

operator 「2019TYPE！？
　　　　 從發生之後已經過500年的傢伙？」

sisters 「嗯，的確很像是2019年的版本」

operator 「真不敢相信，了解了，再麻煩繼續調查」

這部未來的人類史正在訴說人類與病毒的戰爭，但是結局似乎自古未變。

甚至聽到這樣的新聞：由於南極冰的消融，人類前所未見的遠古病毒傾巢而出。

這次作品的創作概念將時間設定在500年後的未來，並且再次發現原始版本的古代病毒「COVID19」。讓人聯想到自己也曾罹患過COVID19病毒的經驗，病毒入侵體內的情況。

奈米搜尋機的設計為簡單的渾圓造型，希望呈現可愛的形狀。

初次刊登／月刊Hobby Japan 2022年10月號

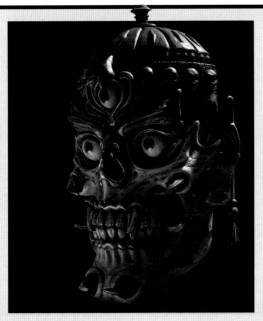

西藏骷髏頭 III

製作與撰文／麻生敬士

這次的作品是「西藏骷髏頭 III」。西藏骷髏頭就是在人類顱骨添加一些裝飾，用於西藏密教儀式的一種法器，不過卻成了刺青和飾品的熱門圖騰，並且設計成各種版本。我自己從以前就覺得它在造型上是一種極具魅力的主題，這次是我第3次以它為發想的創作。

在技法與材料方面，我先用水黏土做出原型，再用矽膠和FRP翻模，接著用樹脂做出造型，塗色方面則使用硝基漆和用於模型的壓克力塗料上色。我在8年前做了第一個西藏骷髏頭，但不是因為工作，也不是為了練習，算是我最初的「個人作品」，也是我展示的作品。

因為這件作品我獲得許多勉勵與反饋，我想它成了維持我個人創作的一股動力。因此這次我試圖回想當時的心情，盡量避免添加過多不同的詮釋，想要再次創作出承襲8年前氛圍的作品。但是在尺寸方面，我改製作成兩倍大的造型。我希望作品可以讓人感受到詭異不祥、恍若蘊藏人們祈禱（詛咒？）的氛圍，一如真正的西藏骷髏頭，然而我在創作時還抱持的另一個心情是，希望做出一個樸實又有型的骸骨。

希望大家可以透過郵件或SNS給我一些簡單的反饋，對我來說會是一種鼓勵。

初次刊登／月刊Hobby Japan 2022年11月號

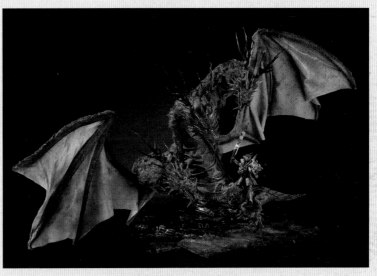

人類與多頭龍的最後決鬥

製作與撰文／ FLIGHT GEAR KYO

大家好，我是造型師FLIGHT GEAR KYO。

雜誌第一次刊登我的作品時，我真的喜出望外並且成了我的寶物（請參考 H.M.S.幻想模型世界 TRIBUTE TO YASUSHI NIRASAWA）。

這次再度受到邀約深感榮幸，也很雀躍期待。

第一次的作品是以武士為形象創作的怪物，而這次以DRAGON（龍）為主題製作造型。接下來就請大家欣賞這段故事。

龍曾經是地球的守護神。

人類明明是住在地球的同一種生物，卻只因人種不同，

持續戰爭與殺戮，還不斷破壞地球。

不明白同樣身為人類為何戰鬥？

然後終於，人類殺向長久守護地球的龍，因為想得到龍角和龍牙。

龍角和龍牙若做成武器，將會是最強兵器。

龍不再寬恕人類，人類只為了戰爭而生，

不但破壞地球、而且除了人類，還想奪走龍的生命。

龍和人類的戰爭持續了上百年。

然後、終於對戰的人類只剩下一名戰士，最後也只剩下一頭龍。

1對1的最後決戰，究竟誰會勝利？

而地球的命運將會如何？

初次刊登／月刊Hobby Japan 2022年12月號

HIDDEN MODELS AND SCULPTORS
H.M.S.
幻想模型世界 克蘇魯神話

Editor at Large
木村学　Manabu KIMURA

Publisher
松下大介　Daisuke MATSUSHITA

Model works 依作品刊登順序
米山啓介　Keisuke YONEYAMA
山本翔　Syo YAMAMOTO
實方一渓（隷屬KLANP STUDIO）　Ikkei JITSUKATA（KLANP STUDIO）
Spitters kushibuchi
伊原源造（ZO MODELS）　Genzo IHARA（ZO MODELS）
佐藤和由　Kazuyuki SATO
山脇隆　Takashi YAMAWAKI
大森記詩　Kishi OOMORI
RYO
青木淳（るるい宴）　Jun AOKI（R'lyen）
SAISO
浅井拓馬　Takuma ASAI
URAMAC　URAMAC
丹羽俊介　Synsuke NIWA
加藤正人（PIEROT）　Masato KATO（PIEROT）
Spitters_Ezawa
奥山哲志（A-L-C）　Tetsushi OKUYAMA（A-L-C）
雨之宮一紀　Kazuki AMENOMIYA
山崎RYO　Ryo YAMAZAKI
麻生敬士　Keiji ASOU
FLIGHT GEAR KYO

Editor
舟戸康哲　Yasunori FUNATO

Designer
小林歩　Ayumu KOBAYASHI

Photographer
本松昭茂［STUDIO R］　Akishige HOMMATSU［STUDIO R］
河橋将貴［STUDIO R］　Masataka KAWAHASHI［STUDIO R］
岡本学［STUDIO R］　Gaku OKAMOTO［STUDIO R］
塚本健人［STUDIO R］　Kento TSUKAMOTO［STUDIO R］

Cover
設計
　小林歩　Ayumu KOBAYASHI
攝影
　本松昭茂［STUDIO R］　Akishige HOMMATSU［STUDIO R］
　塚本健人［STUDIO R］　Kento TSUKAMOTO［STUDIO R］
模型製作
　米山啓介　Keisuke YONEYAMA
　RYO

H.M.S.幻想模型世界
克蘇魯神話

作　　者　HOBBY JAPAN
翻　　譯　黃姿頤
發　　行　陳偉祥
出　　版　北星圖書事業股份有限公司
地　　址　234新北市永和區中正路462號B1
電　　話　886-2-29229000
傳　　真　886-2-29229041
網　　址　www.nsbooks.com.tw
E-MAIL　nsbook@nsbooks.com.tw
劃撥帳戶　北星文化事業有限公司
劃撥帳號　50042987
製版印刷　皇甫彩藝印刷股份有限公司
出 版 日　2024年02月

【印刷版】
I S B N　978-626-7409-38-1
定　　價　新台幣480元
【電子書】
I S B N　978-626-7409-39-8(EPUB)

H.M.S.幻想模型世界 クトゥルフ神話
Printed in Taiwan

如有缺頁或裝訂錯誤，請寄回更換。

國家圖書館出版品預行編目資料

H.M.S.幻想模型世界：克蘇魯神話 /
Hobby Japan作；黃姿頤翻譯. -- 新北市
北星圖書事業股份有限公司, 2024.02
96面；21×29.7公分
ISBN 978-626-7409-38-1(平裝)

1.CST: 模型 2.CST: 工藝美術

999　　　　　　　　　112021867

臉書官網　北星官網　LINE　蝦皮商城